U0139584

风·雅·颂

ROMANESQUE ART

罗马式艺术

简明艺术史书系
总主编 吴 涛

［德］维多利亚·查尔斯
［德］克劳斯·工·卡尔
编著

侯海燕 译

重庆大学
出版社

目　录

7　　罗马式建筑体系

31　　罗马式雕塑

57　　木工艺术及金银铜铸造艺术

65　　绘画

71　　彩绘泥金稿本

89　　玻璃彩绘

95　　壁画和板面油画

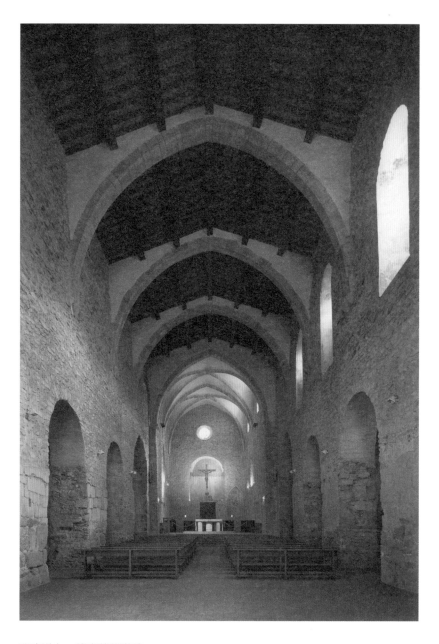

圣米歇尔 - 德库萨修道院

1035 年
法国，科达莱

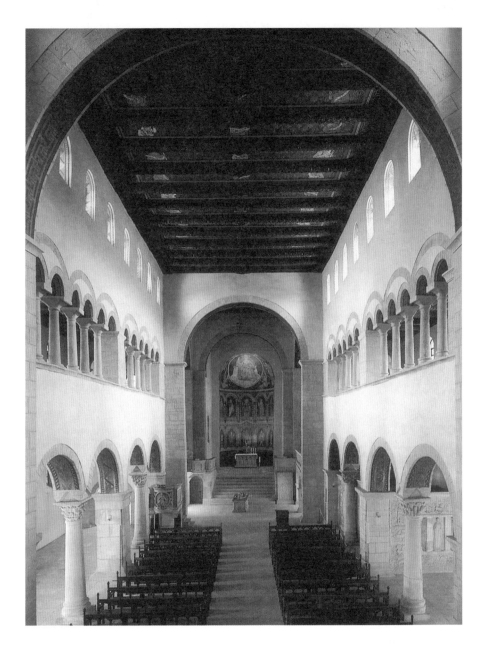

圣西利亚库斯教堂中殿东侧视图

959—1000 年

德国，盖恩罗德

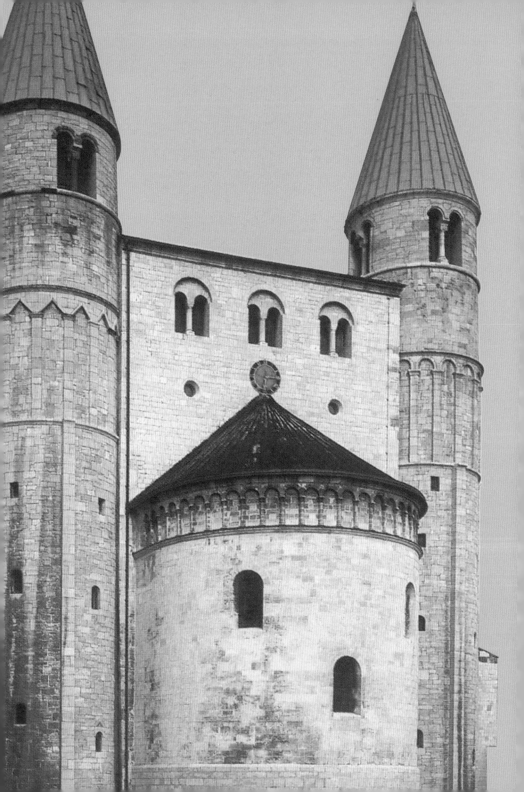

罗马式建筑体系

The Romanesque System of Architecture

ROMANESQUE
ART

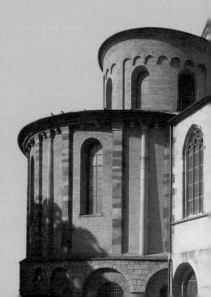

罗马式风格盛行于基督教治下的欧洲，是历史上首个自成一体、独立统一的艺术风格。从公元 1000 年左右到 13 世纪哥特式风格兴起之前，罗马式风格代表着欧洲艺术。建筑在罗马式艺术中占据支配地位，其他艺术活动，如常表现戏剧性主题的绘画和雕刻则处于从属地位。罗马式风格主要依托对形式的特定运用，并从中发展出不同特点。多数罗马式建筑都有一些基本共同点，依据这些共同点可确立一个罗马式建筑体系。

在英国、法国和德国的土地上，可见一座座矗立的巴西利卡长方形教堂。位于意大利拉文纳（公元 504 年），由狄奥多里克主持修建的新圣阿波利纳尔教堂是早期罗马式风格的典范之作。一式的圆柱顶端安放着块料，这既可充作古老的楣梁，又足以支撑拱门。拱廊上装饰有图案，拱廊往上至屋顶的空间是窗、扉空间，一扇扇窗户与拱门对应，窗户间有图案分隔。跟所有的罗马长方形教堂一样，主教的宝座设在半圆殿，宝座四周是阶式祭司席的一排排坐位。

法兰克国王查理大帝在长达 20 多年的时间里，是法兰克王国和意大利的实际统治者。公元 800 年他在加冕获封皇帝称号后，重返北方帝都亚琛。然而，查理大帝从意大利带回北方都城的不只是皇帝的封号，意大利的艺术与文化经

由他的传播在日耳曼的土地上找到了真正的家园。他将在罗马和拉文纳发现的艺术带回到帝都亚琛。在亚琛，有剧院、宫殿、水渠、基督教教堂和浴室。他的宫殿虽早已不复存在，但他的宫廷教堂，即今天的亚琛大教堂，依然傲立于世，以永久地纪念这位伟大君王。

昔日装饰教堂的镶嵌画已经脱落，取而代之的是精美的现代仿制品。查理大帝雄伟的宫殿现在几乎没什么遗迹了。加冕大厅装饰着来自意大利的 100 根圆柱；里面悬挂着有关他生平的绘画。将《旧约》和《新约》中描述的历史事件——排列在宫殿墙壁上，这尚属首创。罗马和早期基督教艺术通过查理和其继任者们得到了广泛的传播。

让我们向北远行，进入德国，来到中欧北部山区。进入千奇百怪、陡峭险峻的哈尔茨山脉，奎德林堡这座古色古香的古城就会在我们眼前出现，著名的捕鸟者皇帝亨利王便诞生于此。年轻的他在这里过着宁静的生活，直到某一天出人意外地登上国王宝座。趁他患病期间，野蛮的匈牙利人不断推进疆域，侵入德国版图。对此亨利王高明地保持了克制，以金钱换来 9 年的和平，为决战而厉兵秣马。他取得伟大胜利后，迎来了和平时期，这场战争的道义性体现在国家的总体发展中，其中，艺术是最宝贵的成果之一。

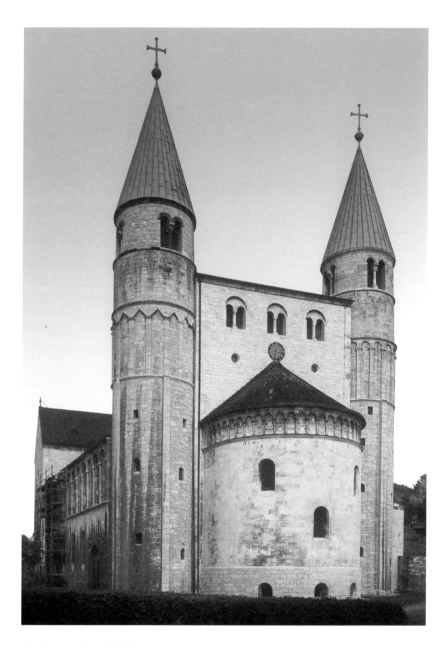

圣西利亚库斯教堂西门

959—1000 年
德国，盖恩罗德

亨利王兴建了教堂、修道院，这些场所在那个时代通常代表高等文化中心。

随后，乡村发展成围墙环绕的城镇。中产阶级——在德国跟其他国家都是代表国民生活和自由的首要元素——逐渐成长发展起来。

奎德林堡教堂建于 11 世纪。这座教堂从外观看比亚琛大教堂年代近得多，它有两座巨大的塔楼，门厅上有半圆窗户。三个门廊也是半圆拱造型，柱子支撑的系列小拱门连接出优美的曲线。门厅里设有浴池而不是喷泉，信徒们往自己身上洒水，作为净化内心的象征。教堂下面是方柱和圆柱交替支撑的半圆形小拱门。圆柱长廊有一排半圆拱形天窗。

奎德林堡教堂墙面上不是绚丽的镶嵌画，墙面蓝色基底上是庄严肃穆而又自然逼真的绘画。庄重的拜占庭风格虽然僵化陈腐，却因注入日耳曼情调而有所改观。教堂里的立方体柱头展示出千奇百怪的造型。相比扁平拱顶，交叉拱顶加宽的祭坛和壁龛，更显优雅，也可让教堂容纳数量更多的修士。祭坛下安放着亨利一世的石棺，陵墓式教堂现在很普遍。旁边是一个象牙圣物箱，上面绘有基督生活的场景，绘画技法依然稚拙，但却有种质朴虔诚的感觉。

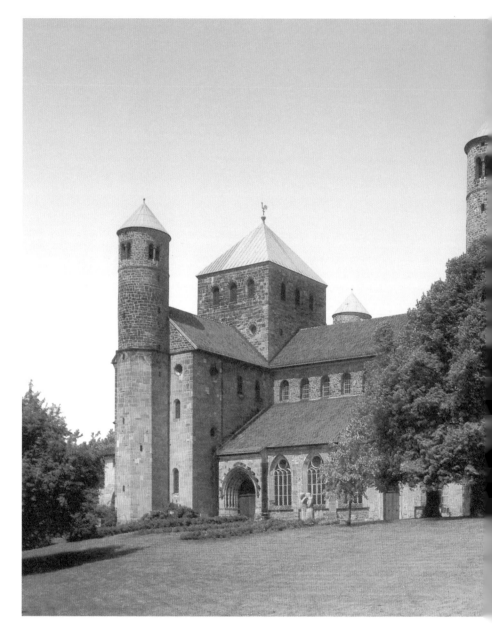

希尔德斯海姆圣米迦勒修道院教堂东南立面

1010—1033 年，89.5cm×60.5cm

德国，希尔德斯海姆

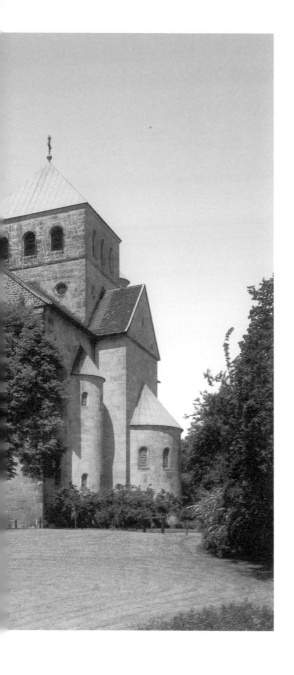

希尔德斯海姆的圣米迦勒教堂装饰更为华丽，它有 6 座美丽别致的塔楼。这座教堂始创于 11 世纪，由博学且酷爱艺术的伯恩沃德主教创建。其中的两座塔楼凌驾于宽阔的唱诗班席上；另两座塔楼位于教堂入口，入口处的中堂也呈十字架形，有一个唱诗班席；两座较小的塔楼位于十字形侧翼的山墙两侧。唱诗班席的远景堪称完美。铜门上的 16 幅浮雕作品由伯恩沃德亲手创作，这些浮雕显示出摆脱拜占庭艺术钳制的痕迹。毋庸讳言，浮雕中矮小的人物相当笨重，上身异常突出。门的一侧表现人类的堕落，另一侧表现人类的救赎。

中世纪德国的繁荣商业，在汉萨同盟崛起之前，集中在美丽的莱茵河流域城镇。在科隆和斯特拉斯堡之间，有数不胜数的罗马式风格教堂和大教堂，德国人创造了他们自己的风格，并发展成极富特色的建筑，这种建筑的典范之作就是那些坐落在美因茨、特里尔、施派尔的双后堂的大教堂。当然，在莱茵河畔最大的两座城镇的大教堂则属于另一种风格。就像整个 18 世纪，德国的艺术、文学、语言和礼仪诸方面都沉沦于对法国的纯粹模仿。而在 13 世纪，当哥特式风格刚刚在法兰克王国，即今天的法国北部大地上兴起时，罗马式风格在德国旋即遭到废弃。

这些教堂的全景完全相同，都有双后堂，教堂两侧都有小圆塔或多边形塔支撑，都是尖削的屋顶；中殿和翼殿交汇处有六角形或八角形圆顶；拱顶屋檐下的连拱长廊有时沿着笔直的一侧延伸——这是伦巴第风格的一大特征，与伦巴第风格极为相似。盖恩罗德是位于哈尔茨山脉距离奎德林堡不远的一座小镇，盖恩罗德教堂很好地展示出德国教堂的一个奇特之处——连接两座塔楼的长廊远远高出教堂屋顶，和拱顶一道形成引人注目的外观。该教堂主要装饰集中在门口和柱头。圆柱柱头一般呈立方体，教堂的雕刻虽然粗糙但颇为大胆，刻有自然而奇异的图案。

教堂的建造是一个缓慢的过程，一般都会持续很长的时间，并且设计方案也常常边修边改。要发现一座有完整设计的教堂，得从莱茵河逆流而上，进入埃菲尔火山林木繁茂的丘陵地带，来到湛蓝的湖畔，此时就能看到美丽的拉赫修道院教堂，该教堂拥有多座别致的塔楼，装饰简朴雅致。虽然规模相对较小，但其引人注目、庄严肃穆的效果不亚于任何一座大教堂。

法国和意大利的艺术

小城克勒芒坐落在多姆山脚的奥弗涅火山区，1075 年此地举行的宗教会议上，教皇乌尔班二世发出了十字军东征的号令。亚眠人隐士彼得比任何人都更不遗余力地鼓动欧洲从异教徒手中收复圣墓（耶稣墓）。不料这种热情却游离于最初的目标之外：变成修建教堂和大教堂的新一轮热潮，或许十字军战士在通往圣地的进程中，已经看到了创造新艺术的机会。

这些教堂最具特色的部分，是四周有礼拜堂环绕的半圆殿。在德国，罗马式巴西利卡教堂那种底部坚固、简朴的半圆殿十分普遍。其他地方情况似乎有所不同，到了亚琛，就会看到圆形教堂，教堂的唱诗班席是后来添加的，供神职人员使用。在法国，也常见这种古罗马式的圆形教堂，但功能效果上却有差异，神职人员占据圆形教堂，教堂内存放他们的遗物或者神龛，为满足民众的需要，教堂建设中又不得不增建中堂，中堂一般跟圆形部分一样宽。这样就产生了法式半圆殿，半圆殿的底层常有一道圆柱构成的开放式屏障环绕，殿堂伸展出去有侧廊，侧廊延伸出去又有很多半圆形礼拜堂。

在克勒芒小城的圣母院教堂，可以见到这种优美的半圆殿

的代表作。四个小礼拜堂中的每一个不只代表一个半圆结构，它们看似像整体设计的基本组成部分，而又不如通常那样，因为它们是后来添加的。礼拜堂仅靠一扇窗户自然隔开，扶垛安排轻盈合度，圆柱和线脚层非常合适。屋檐下不是莱茵和伦巴第教堂的拱廊，而是用五颜六色的熔岩做成的镶嵌装饰，这个火山区盛产丰富的熔岩。这座教堂和奥弗涅的其他教堂不及阿基坦的教堂大，但却更完美。阿基坦最重要的教堂是图卢兹的圣塞宁教堂。这里有最美的中心装饰——八角形穹顶或锥形塔，共有五层，逐层减小，上面盖有尖屋顶。

法国普罗旺斯地区的建筑保留了比其他任何地方更明显的古典特征；这是很自然的现象，因为阿尔卑斯山脉以北没有哪里像普罗旺斯一样有无数优美的罗马帝国时期建筑遗迹。尼姆和阿尔勒的圆形剧场、神殿迄今仍令我们赞叹不已。因而，在这里看到堪与古典时代盛期相媲美的科林斯式圆柱和飞檐，也就不足为奇了。阿尔勒教堂早已残破，可是其半圆殿从里到外都尽显优雅；从外面看，支撑里面凯旋门的科林斯柱做工大胆，没有盲从古典范式。圣塞宁教堂的屋顶，实际上从阿基坦和普罗旺斯地区的大部分教堂开始，都是圆拱顶，但是圣塞宁教堂的中堂却是尖拱；旧时

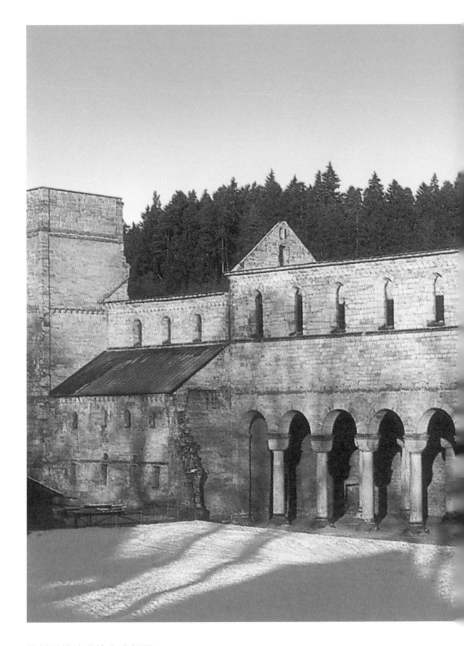

鲍林泽拉修道院东南视图

1105—1115 年

德国，罗森巴赫

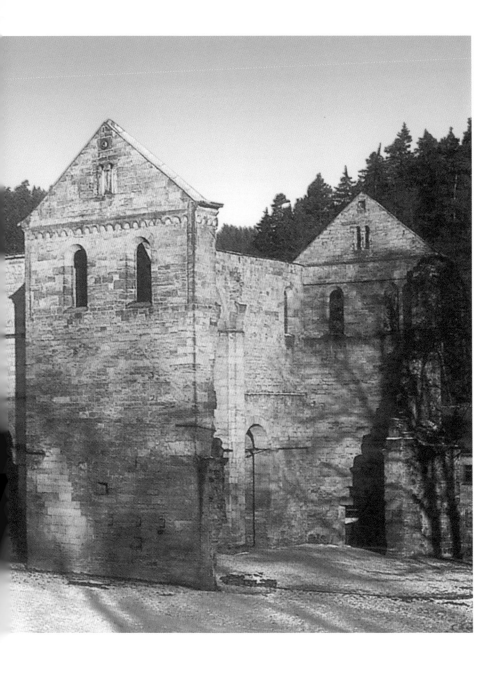

巴西利卡教堂的木质平屋顶式建造方式不再被使用，建设者们现在要实验新的样式。

讲述尖顶拱门历史的著作很多，这些著作言过其实地夸大了建造尖顶拱门的不易。人们无须去东方学习建造方法，它是半圆拱发展的自然结果。如果我们要在半圆拱顶上铺瓦，顶端就会有很大一个坡度需要填满，造成半圆拱最薄弱、承重最差的部位必须承受巨大重量，但采用尖形拱门，就免去了这一主要负荷。遗憾的是，在其他地方，建筑师们工作上不像这些普罗旺斯人那么一丝不苟。在法国，尖拱屋顶的真正优势没有得到充分利用，大小教堂几乎都一样在拱顶上单独盖一个木屋顶，这又导致出现不协调的天棚。整个欧洲如此多的哥特式建筑成了断垣残壁，大体上是因为这个缘故。

进入意大利，我们会遇到许多让我们想起在莱茵河畔和普罗旺斯地区见到的建筑；不过，无论是德国、法国还是英国，都可以看到某种风格的逐步形成，且有某种真正的统一性。但是，在意大利就没有这种统一的风格。比萨的某种风格，在米兰变成了另一种，到了威尼斯又成了第三种。我们只有探究了尖顶哥特式在法国的兴起和被德国采纳的历史，才可理解完全不同的米兰，因为德国的能工巧匠们在这里建造了一个大理石建筑群。令人不解的是，米兰这

座城市历史上曾经长期激烈地反抗过德国皇帝巴巴罗萨的统治，可是今天德国在意大利所有城镇中留下的艺术影响，却在米兰显现出最明显的痕迹。

与此相反，在比萨却见不到受哥特影响的痕迹，由白色和墨绿色大理石建造的比萨大教堂装饰有最美的圆形拱廊。这些拱廊使比萨大教堂外观上比北方的大教堂更显轻盈灵动。比萨大教堂内部沿袭了巴西利卡的形式，唯一的不同在于，比萨大教堂有一条拱廊取代了通常的镶嵌装饰。优雅的花岗岩柱与古典柱头支撑着正殿的拱廊。在拱廊上方，可见许多雕塑和镶嵌工艺。内景的匀称使得这座总长不过173英尺（1英尺≈30.5厘米）的、规模不大的教堂显得异常壮丽。对面的洗礼堂是一座风格相近的建筑，内有尼科拉·皮萨诺精湛的雕塑。洗礼堂圆柱和拱门上雕刻有寓言人物、圣徒和福音传教士；墙上有表现基督主要生活场景的浮雕。大教堂另一端的钟楼也有优美的拱廊。钟楼引人注目，因为它碰巧是一座斜塔：钟楼的地基似乎在上面的楼层建好前发生了塌陷，细看楼层结构可以证实这一点。但是许多人坚持认为，斜塔是特意建成今天的模样的。

现在需要动身前往有"亚得里亚海女王"美誉的威尼斯了。亚得里亚海岛屿上勇武好战的民族早在公元5世纪就建立

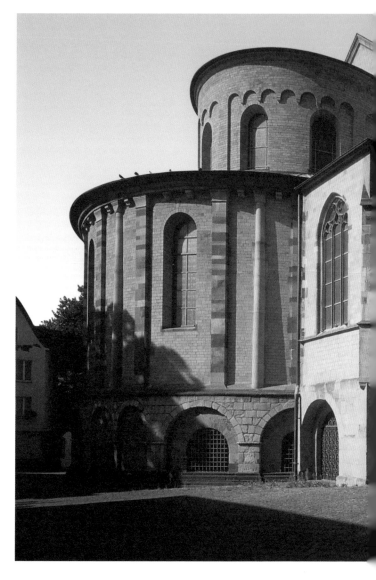

卡比托利欧圣玛利亚教堂半圆殿视图

1049—1065 年

德国，科隆

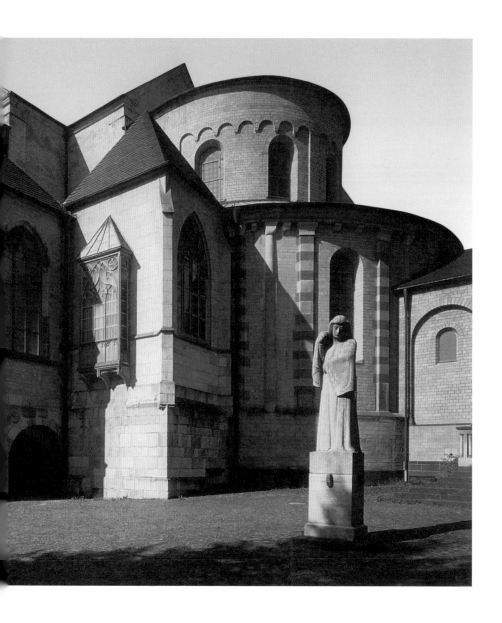

了一座避难之城，以抵御来自大陆的频繁威胁。到9世纪末，该民族发达的商业已经可媲美古老伟大的泰尔和迦太基。遵照民族传统，他们认为，9世纪是让安放在亚历山大的圣马可遗体回归本民族的时候了。拥有圣徒遗体，鼓动着这个宗教信仰同商业本能一样强烈的民族建造一座高贵的庙宇，来颂扬他们的圣人和城市。

穿过博卡迪广场，进入圣马可广场，举目一望，一座璀璨绮丽、千变万化的建筑直令人目眩。这么灿烂的建筑完全不同于西欧的建筑：一丛丛的斑岩柱、白璧无瑕的穹顶、金子猫眼石、熠熠生辉的镶嵌工艺、雕刻精美的雪花膏石，棕榈叶、百合、石榴和葡萄互相交织，编成一张奇妙的网。鸟儿在此筑巢，天使在其中隐现，这一切都有黄金底板作支撑，它金色的光芒像夏日一样炫目，人和树叶都变得影影绰绰、若隐若现。

圣马可教堂是一座重色彩不重形式的建筑。与西方的一些大建筑不同，这不是一座体现建筑法则和原理的建筑。其可视部分纯粹是装饰性的；柱身不承重，墙面贴饰的斑岩大理石薄板也不是坚固结构的组成部分，仅以符合安全要求的轻便方式，贴在墙面上。连接护壁板各部分的基座、飞檐和线脚层都是精巧轻装型，显然无法支撑起牢固的结

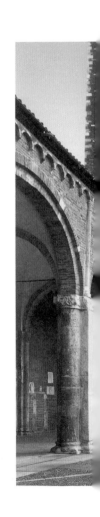

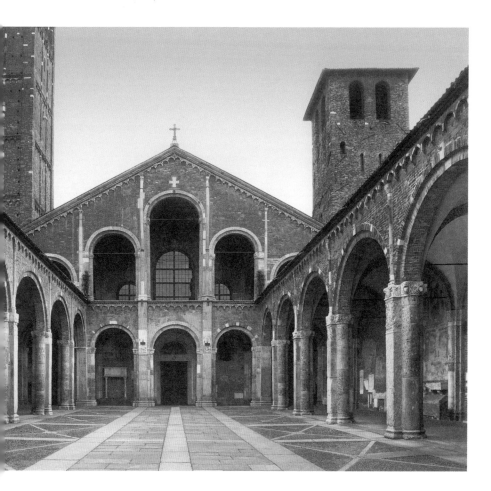

圣安布罗斯大教堂中廊门厅和立面

建造于 379—386 年（持续修复至 1099 年）
意大利，米兰

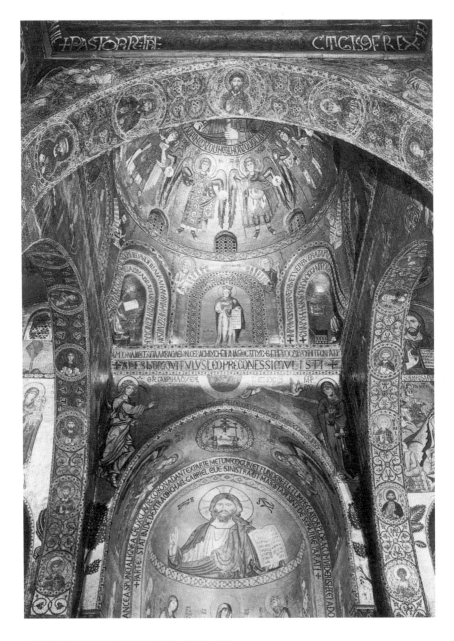

帕拉提那礼拜堂圆顶和半圆殿的镶嵌工艺

1140—1170 年

意大利，巴勒莫

构。这一表面性特征或许可从威尼斯所处环境得到部分解释：岛上没有采石场，石材靠大陆提供，而在那动荡的时代，人们又往往不能登临大陆。运输石材的货船都是小吨位船，因此建造者就倾向于提高材料价值来弥补每批货物体量小的不足，如果可能，还通过运输已经雕刻好的石材来减轻重量。由于威尼斯建筑师所处的特殊环境，到他手中的石材就只有少量贵重大理石；因此，他只能将这些大理石用于装饰而不是用于建筑结构。但这还不是全部理由。我们已经说过，我们来看威尼斯人两三百年后的绘画，还能看到威尼斯人奇妙的色彩感。为满足这种色彩感，他们的建筑师不可避免地要采用表面装饰法；一丁点儿的碧玉、雪花石膏和斑岩到了他们手里都凝结成了永不凋谢、坚不可破的色块。

走进圣马可教堂，里面的光线十分微弱，几分钟的工夫都无法看清空心十字架的形状；日光只从穹顶上的星形孔隙和几扇开得又高又远的窗户照射进来。

在适应了半明半暗的光线后，就该仔细鉴赏里面的镶嵌细工了，因为这些镶嵌图案真正体现了威尼斯建设者的奉献精神。他们编写了旧版的威尼斯人《圣经》，在没有印刷机的时代，他们欣然而不辞劳苦地刻写铭文。从正门进入

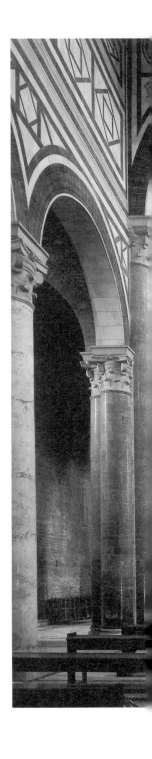

教堂，穿过 5 个大门廊居中的一个，回首一望就看到登基后的基督手持宝书，上面写着："我就是门，人若由我而进，就必得救护。"

圣米尼亚托大殿
又称圣咏所（"山上的圣米尼亚大殿"）
1013 年至 15 世纪
意大利，佛罗伦萨

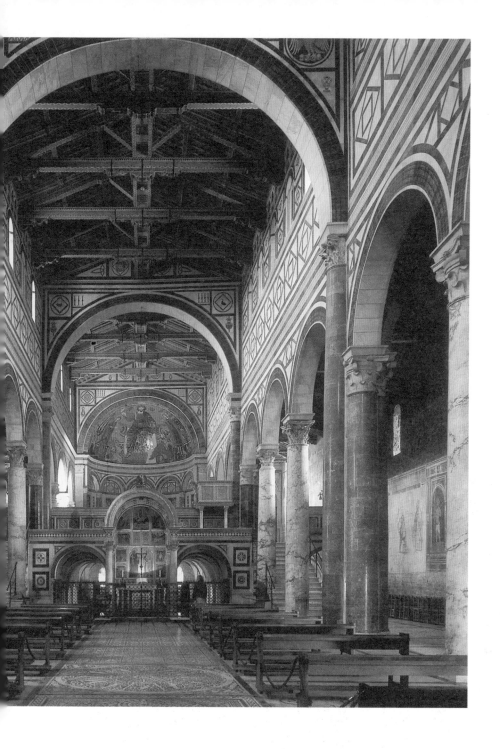

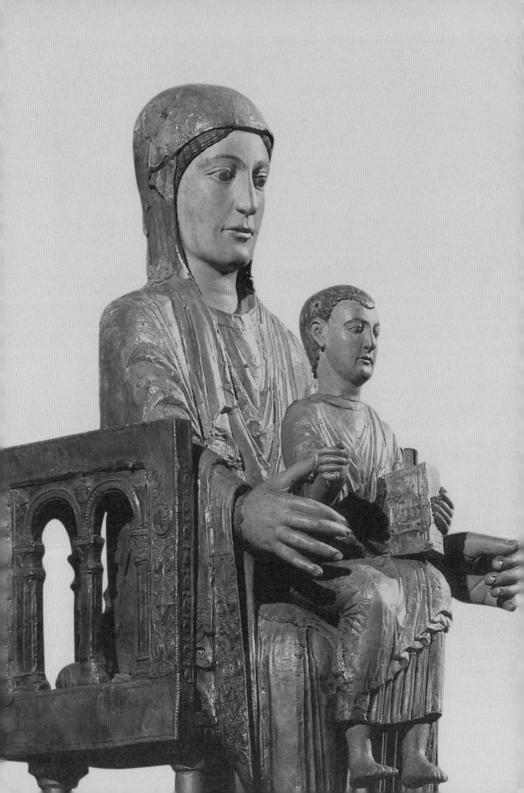

罗马式雕塑

Romanesque Sculpture

ROMANESQUE
ART

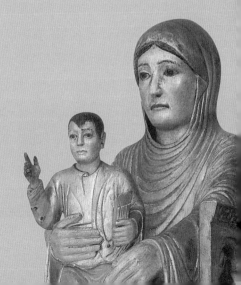

准确地说，罗马式风格属于中世纪封建社会。中世纪时代没有现代意义上的艺术；一切艺术都是宗教艺术，艺术家一般不留名。宗教处于生活各个领域的中心。到了 13 世纪中叶，由于自然主义的开端，托斯卡纳画家乔托得以突破拜占庭艺术僵硬、刻板、矫揉造作的风格。而此前，拜占庭艺术风格居支配地位。

贸易和工业在欧洲大地上逐渐出现，加之宗教和社会的诸多变化，不仅改变了人们的世界观，也改变了人们的自我认知，人们开始摆脱教会和中世纪宫廷制度的束缚。

在罗马式艺术主宰的中世纪上半段，建筑艺术具有支配地位，与建筑相距甚远的雕塑和绘画位居其后。雕塑与绘画只服务于建筑，不具有自我独立性。二者只要能在划定的建筑地点美化建筑物，也就发挥了作用。这个过程中，要遵循某些规则，这些规则在中世纪上千年的历史中不曾改变。罗马式教堂中，雕塑常置于教堂正门、西门、柱头和读经台上。正门上方三角墙的装饰常是《最后的审判》里的场景。

直到中世纪末期，雕塑才获得了长足发展，开始与建筑分道扬镳，走上自我发展之路。石匠并不追求人物的写实表现；雕塑人物是程式化的，罗马式雕刻家只重视象征描绘。

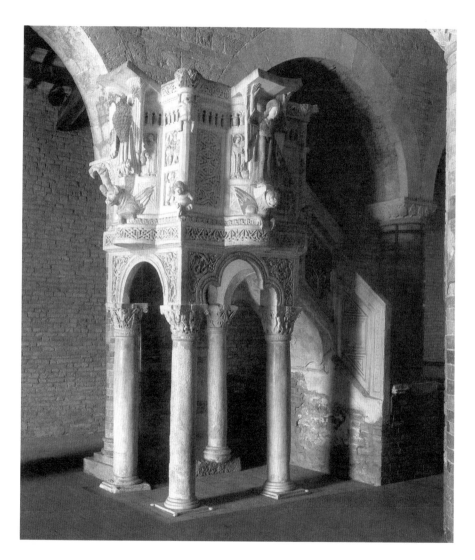

《布道坛》

1159 年，灰泥

意大利，莫斯库夫，圣玛利亚德尔拉戈修道院教堂

人物的身体大多显得呆板，头部刻画成三维头像。当时，独立式雕塑被宗教当局视为异端。除了耶稣受难像外，其他人物全身雕像比较罕见。不过，钉在十字架上的耶稣被描绘成了凯旋的救世主，而不是受苦的人。

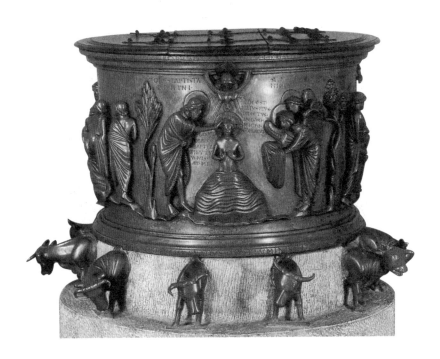

来自于伊的雷尼尔，《洗礼盆》
1107—1108 年，青铜
比利时，列日，圣巴泰勒米教堂

石雕

已知的石雕样板源自 11 世纪末，但是，最早的石雕作品艺术上达不到当时金属铸件的标准。斯瓦比亚山区霍亨索伦城堡的圣米迦勒礼拜堂有两件浮雕，分别描绘了圣米迦勒和两使徒，巴塞尔大教堂的两幅祭坛画则描绘了殉道的圣文森特和六使徒，这些被认为是最古老的石雕艺术品。不过，它们完全受从古代风格发展起来的基督教艺术的影响。在威斯特伐利亚地区，教堂洗礼盘和教堂正门雕塑是最早体现生命气息个性化表达的雕塑作品。

伊克斯坦岩石群

即便在 12 世纪初，不够娴熟的雕刻家在艺术意志的引导下，艺术才能也得到了极大发展，足以创作出像《基督落架图》那样令人不可思议的浮雕。浮雕刻在伊克斯坦岩石群最大的岩石上；位于代特莫尔德附近的这个岩石群由一个个巨大的砂岩石柱组成。浮雕位于一个地下礼拜堂的入口处，依据铭文记载，该礼拜堂于 1115 年被奉为圣墓礼拜堂，浮雕因此可能创作于这个时间。浮雕上下部分的描绘有着密切的教义上的关联。由于亚当和夏娃违抗上帝旨意，世界

有了罪孽，浮雕底部二人跪在树的两侧。树上缠绕着一只古怪的象征罪孽的蛇形动物——诱惑人的恶魔。只有牺牲耶稣，人类才能得到救赎。十字架从树里长出，亚利马太的约瑟可能是耶路撒冷早期犹太法庭的成员，他刚从十字架上取下基督的遗体。基督的朋友尼哥底母是犹太法利赛教派教徒，他把基督扛到自己强壮的肩膀上，送他去坟墓下葬。紧随其后的是玛丽亚，巨大的痛苦令她浑身哆嗦，我们看不见她的头，但从她的身材可以明显看出，艺术家在雕像中试图特别强调她对逝者的哀悼。

浮雕精心构思、平稳和谐的构图以天父的出现而结束。天父用右手祝福，而他在十字架旗帜旁的左手则接受死者的灵魂。灵魂被描绘成一个孩童，这在中世纪的象征符号中司空见惯。孩童这个人物跟浮雕其他许多部分一样，显得残缺不全、饱经风霜。

岩石群浮雕的技巧在德国和整个北欧都是独一无二的。从艺术内容上看，12世纪德国境内的其他任何石雕也都无出其右。当时，德国西部——特别是莱茵兰地区和德国南部的雕塑在表达和形式上都较为粗糙、刻板和沉闷，这些作品因而不可能有任何艺术价值。哪里有可见的优秀造型技巧，哪里就总是采用了早期基督教或拜占庭艺术的范本，譬如在卡比托利欧圣玛利亚教堂的圣普莱克莱德墓碑。

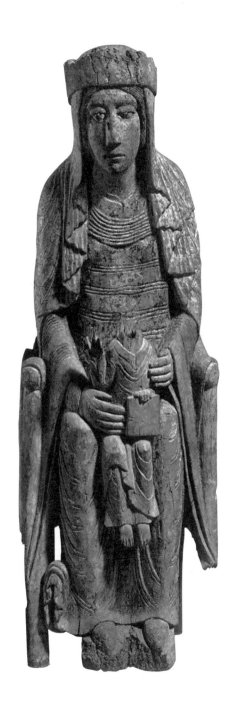

《御座圣母子》

1130—1140 年，高 102.9cm，
桦木、着色、玻璃
美国，纽约，修道院博物馆

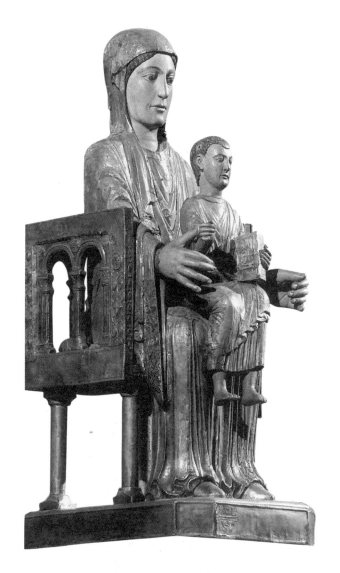

《圣母子》

1170 年，高 74 cm，胡桃木、银、镀金银

法国，奥西瓦尔，圣母院教堂

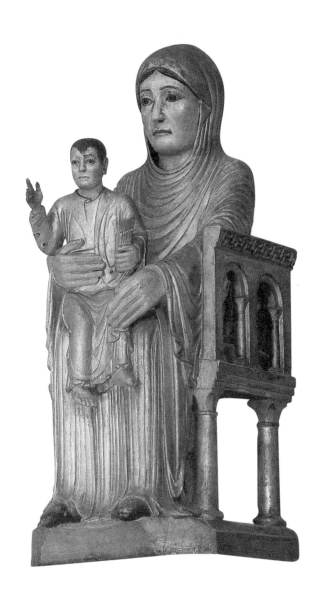

《圣母子》

10—12 世纪，高 73 cm，木刻，局部少许彩饰

法国，图尔尼，圣 - 菲利伯特教堂

12、13 世纪的雕塑

在伊克斯坦岩石群浮雕中首次大规模尝试运用的造型明显源于象牙雕刻，这种造型12世纪末在下萨克森重新被拾起。该地区发现了一种较易加工的材料——细灰泥。用细灰泥造高浮雕，再用自然色描绘。这样，就与教堂的其他彩色装饰达到了一致。分隔唱诗班和教堂内部的屏风上常常布满了这类浮雕。基督、玛丽亚和使徒们通常被描绘成或坐或立的半身雕像。这些人像姿势拘谨，长袍处理生硬；但头部栩栩如生，富有表现力，头部处理朝着个性化方向取得巨大进步。此类保存完好、美感十足的浮雕位于希尔德斯海姆的圣米迦勒教堂和哈尔伯施塔特德圣母教堂。

德国中部

罗马式雕塑直到13世纪初才进入自由发展的全盛期。这一时期延续到13世纪后25年的时候，哥特式风格在建筑上已经取代罗马式风格，在雕塑上也稳获优势地位。这一繁荣期最早的作品可在萨克森州见到，韦希塞尔堡城市教堂的雕塑体现出初步形成的成熟风格，弗赖堡大教堂的金门则标志着这一时期的顶峰。在韦希塞尔堡，大于真人的群雕《玛丽亚

和约翰陪伴耶稣受难像》（*Crucified Jesus Between Mary and John*）用木材镂刻，安装在高高的祭坛上方，独立支撑、自成一体。这组群雕还包括圣坛栏杆上的彩绘石雕，耶稣坐在中间宝座上，两旁是玛丽亚和约翰，这是最早尝试将真实与自然外在化并与美和厚重情感结合的征兆。

同时期，三维艺术取得了同样辉煌的成就，弗赖堡富丽堂皇的金门享有盛誉，其名称来自它奇特独创的丰富彩绘和镀金雕像。这是一件集雕塑与建筑于一身的杰作，造型部分与装饰部分极具悟性地融入一个完美建筑结构中。入口上方的拱门可看见宝座上玛利亚怀抱圣婴和三圣贤前来礼拜的场景。拱门拱顶高出大门的侧壁，拱顶上，无数小雕像叠罗汉般地一个架着一个。拱门外框则是天使、圣徒、先知和天上诸圣在复活日走出陵墓的场面。

数十年后在瑙姆堡大教堂，萨克森雕塑家们实现了对以往雕像结构造型上细节缺乏的突破。这些作品也标志着中世纪的德国雕塑历经全面发展达到了光辉顶峰。教堂创始人和赞助人有8件单人雕像、2件对雕，唱诗班隔屏上有耶稣受难的大型群雕，唱诗班隔屏末端栏杆上有8幅小浮雕描绘耶稣受难，这些作品皆因对生活细致入微的观察而得以完成。立式雕像还上了彩绘。

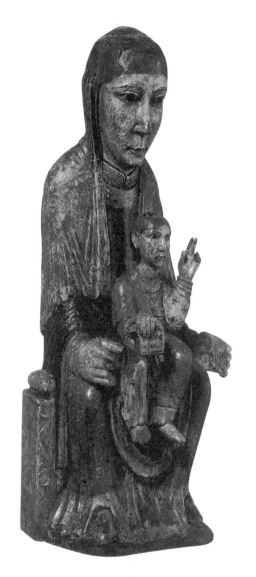

《格尔的圣母》，原藏于西班牙格尔圣科洛马教堂

12 世纪下半叶，52.5cm×20.5cm×14.5cm，木刻和蛋胶彩绘

西班牙，巴塞罗那，加泰罗尼亚国家艺术博物馆

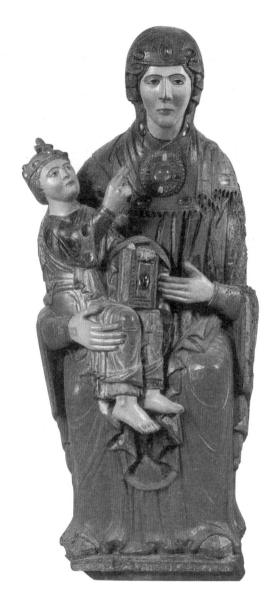

《阿库托的圣母》

1210 年，高 109cm，木材、石材、彩绘

意大利，罗马威尼斯宫博物馆

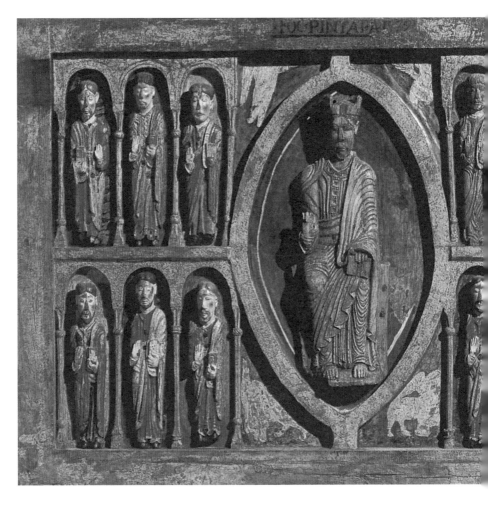

西班牙塔乌尔圣玛丽亚修道院教堂祭坛雕塑

1123 年，135cm×98cm，松木和蛋胶彩绘

西班牙，巴塞罗那，加泰罗尼亚国家艺术博物馆

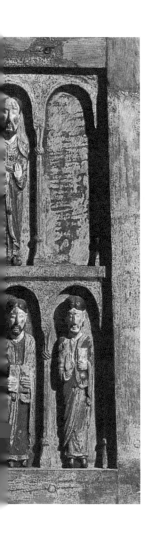

这些雕塑首次展现了写实主义的表现手法。凭着对人物差异的敏锐感悟，艺术家既能突出粗糙的大众化的内容，又能在每个场景中制造激动人心的冲击力。譬如，这体现在群雕《耶稣被捕》（The Taking of Christ）的前景中，彼得割下了大祭司的仆从的一只耳朵，仆从吓得匍匐在他的双膝边。创始人塑像，包括他们的服饰、姿态以及个性化头部在内，显然都是对自然的再现。但是，正是上层阶级成员、骑士和贵妇（他们可能是教堂创始人的后裔）在200年前以其捐赠为教堂的落成奠定了基石，他们充当了榜样。

13世纪后半叶，在布伦瑞克和马格德堡也出现了一些宏伟的雕塑。狮子亨利公爵及夫人双人墓上的雕像无论是巧妙的整体构思，还是头手的局部造型，都已十分接近瑙姆堡牧师会教堂的雕塑。马格德堡的"老市场"有一尊奥托一世皇帝的骑马雕像，雕像跨坐在两个女性寓言人物中间，她们象征君主的美德，这是安放在德国自由广场上最古老的骑马雕像，大约于1240年完成。遗憾的是1657年在雕像上添加的笨重华盖削弱了原来纪念碑式的效果。

德国南部

德国南部城镇班贝格和布赖斯高地区的弗赖堡是雕塑艺术的大本营。在莱茵河对岸的法国城镇斯特拉斯堡，雕塑家主要从事室内外装饰。弗赖堡和斯特拉斯堡受到了不可否认的外来影响，但是这里保存下来的罗马式雕塑遗迹却寥寥无几。

弗赖堡大教堂的雕塑可分为两组。时间久远的一组大约创作于 1200 年，包括圣乔治唱诗班的两面栏杆墙及墙上的 14 幅浮雕，其中的第 12 幅表现了先知和使徒成双成对热烈交谈的场面，第 13 和 14 幅则描绘了圣母领报《受胎告知》的画面和天使长圣米迦勒。浮雕人物的服装处理显得僵硬而毫无生气，明显带有 12 世纪艺术的痕迹，因为在德国南部盲目模仿拜占庭作品的风气很盛。但是，在头部造型上，艺术家已远远超越他的模型，向着直觉感知自然的方向迈出了一大步。

数量较大的第二组包括室外雕塑和室内雕塑，这些雕塑风格高度契合，都属于 1250—1275 年间的作品。在这个时间段，大教堂的建筑已近尾声。圣乔治唱诗班王子门上的六尊真人大小的雕像最具艺术价值。这批雕像在服饰处理、头部高贵理想化的造型上与瑙姆堡的雕塑十分接近，因而两地雕塑流

派之间确实可能存在某种联系。在德国雕塑中，这是首批效法自然的裸体雕像。然而，负责这项任务的艺术家的表现手法还很笨拙，他对人体的认识仍然有限。

法国

罗马式时期的欧洲跟今天一样具有多层次、多元文化的特点。每个国家、每个省、每个地区几乎都发展出了自己的艺术形式。在罗马式时期的法国，雕塑几乎只用来跟建筑结合，只作为教堂的外部装饰，没有产生单独用来欣赏的雕塑。那时，建筑雕塑为基督教信仰服务，艺术家个人不及作品重要。从 11 世纪末到 12 世纪末，法国制作的大部分建筑雕塑主要起装饰作用。这个时期，哥特式风格取代罗马式风格，雕塑赢来了蓬勃发展。

罗马式大教堂大门上的雕像是法国罗马式建筑的一大发明和重要贡献。即便在今天，人们依然能欣赏到这种几乎完好无损的壮丽建筑雕塑的典范之作，主要集中在塞纳河以南地区，譬如在普瓦蒂埃、图卢兹和欧坦的大教堂。

但是，当时雕塑的繁荣也不能说有一个统一模式。在南部尤其是普罗旺斯地区，古老的纪念碑使古罗马和早期基督

教的艺术形式得以延续。在法国西部，多姿多彩的雕塑装饰宛若百花争艳，令人眼花缭乱。其中，柱头雕刻最为重要，这些雕刻体现出法国人的创造精神和与生俱来的装饰才华。圣吉尔斯 - 杜 - 加德教堂和阿尔勒的圣特罗菲姆教堂大门上精美绝伦的装饰展现了艺术家卓越的雕刻才能。尽管如此，仍然缺乏跟自然的结合，缺乏追求个性化的动力。要看贴近自然的和个性化的雕塑，则要去勃艮第和法国中部和北部，特别是韦兹莱和沙特尔。

韦兹莱

公元 878 年，即本笃会修道院创建后的第四年，抹大拉圣玛利亚的圣骨被运送至此。由此，到 11 世纪，韦兹莱遂成为西方最大最重要的朝圣地之一，即使修道院原有大部分结构在 1789 年的大革命中被毁，这种地位也一直延续至今。1120 年，本笃会修道院又遭大火毁灭，但几乎立刻进行了重建。韦莱兹以其可追溯于 1125 至 1140 年的柱头而著称于世。这些柱头以无与伦比的工艺刻画了圣经中的场景，特别是对善恶的描绘。

穆瓦萨克

在哥特式建筑主宰下，雕塑终于获得了突破性发展。在穆瓦萨克，可以看到罗马式时期最古老的山墙面（1120—1130），还有那些了不起的独立雕塑，须知独立雕塑长期遭到教会反对。大浮雕上的人物跟在欧坦和韦莱兹看到的一样，不像以往是静态的，而是动态、生机勃勃的。耶稣的雕像是罗马式时期最早的耶稣像之一，显得静穆尊贵。阶梯式入口嵌入墙壁，四周有突起物衬托，在穆瓦萨克发展出完美的形态。

修道院的台阶上装有粗大的圆柱，这为在柱体上塑像留出了空间。正如后来在沙特尔看到的，简单的门变成了三到五扇的大门，通常由真人大小的雕像构成，这需要一个中央柱支撑其巨大重量。正门上是《圣母领报》和《圣母访亲》的场景；正门上方的双鼓室是《贤士来朝》（Adoration of the Magi）的画面。支板上则可以欣赏《逃往埃及》（Flight into Egypt）的故事。支板对面得以勉强保存的雕像描绘了"嫉妒""贪婪"两大罪恶。支板右侧是大腹便便的饕餮。七宗罪中余下的四宗——傲慢、奢侈、贪婪、淫欲呈现在浮雕上，这些浮雕意在警告人们远离这些罪恶。

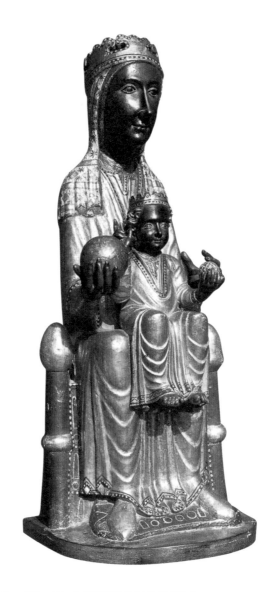

《蒙特塞拉特的圣母》（又叫《圣殿里的黑色圣母》）

12 世纪初

西班牙，蒙特塞拉特

修道院中央柱的内面可以看到使徒保罗加长身材的塑像。跟入口对面先知耶利米的雕像一样，这些极美的雕像在艺术上已经达到成熟。拉长身体是开创性的风格法则，欧坦、韦兹莱的其他修道院也采用了这一法则。在建筑雕塑中，身体的匀称比例不重要，重要的是雕像背后的象征性。

修道院巨大的回廊令人称奇，有极高艺术价值。穆瓦萨克修道院是罗马式时期的重要建筑之一，修道院里，88 根华美的柱头饰有众多的人物和圣经场景，此外，还有 10 幅大理石浮雕。

意大利

意大利雕塑的发展无论单独还是整体看都远远落后于同期的德国和法国。意大利的雕塑作品跟建筑一样也表现出不同特征。意大利北部不仅受德国的支配性影响，德国大师们甚至来到此地区工作。意大利南部处于拜占庭帝国的统治下，整个 12 世纪由拜占庭风格主导。直到 13 世纪末，较强的独立意识才在雕塑领域中获得突破。

托斯卡纳地区由于艺术家对造型的较好掌握和对表达真实生活的渴求，更早地有了一定程度的自主性。但是，也只

是到了布道在弥撒仪式中变得越来越重要之时，独立祭坛在教堂正厅变得必不可少之时，雕塑的新天地也才得以开辟。这个发展趋势受到新成立的化缘会、布道会等宗教团体的赞同。起初，雕刻家们在祭坛栏杆上装饰各种浮雕、胸像和塑像，继而又扩展到支撑柱和整个下层结构。托斯卡纳的雕刻家们装饰祭坛的才能到 13 世纪中叶已经远远超出意大利其他地区的同行，他们很快就将承担新的领导角色。

在罗马，12—13 世纪雕刻艺术主要局限于用纯装饰的镶嵌工艺进行教堂室内装饰。著名铜雕《荣耀的圣彼得》（*St Peter in Glory*）兀自矗立在圣彼得大教堂。人物姿态和服装设计虽有仿古性，但也讲究技巧。人物头部造型展示出对个性化表达的某种向往。

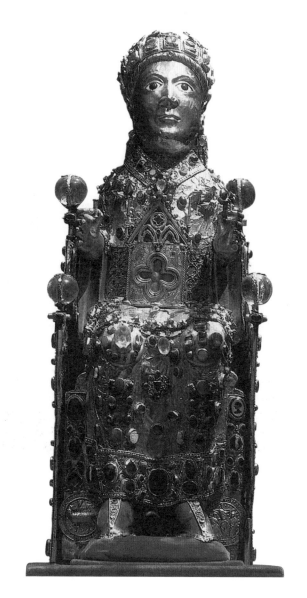

《圣富瓦的耶稣金像》

9—16世纪，高85cm，木材、金箔、银、珐琅、宝石

法国，孔克-鲁埃格，圣富瓦修道院教堂

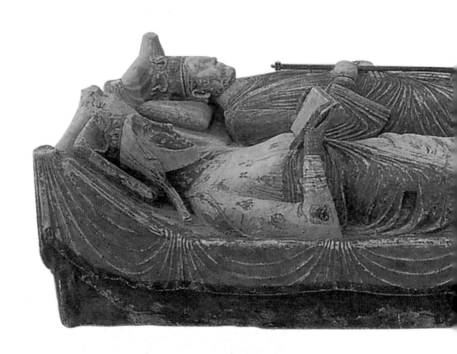

《阿基坦狮心王理查德和埃莉诺的卧雕像》

12 世纪初

法国，丰特莱 - 阿巴伊，丰特莱修道院

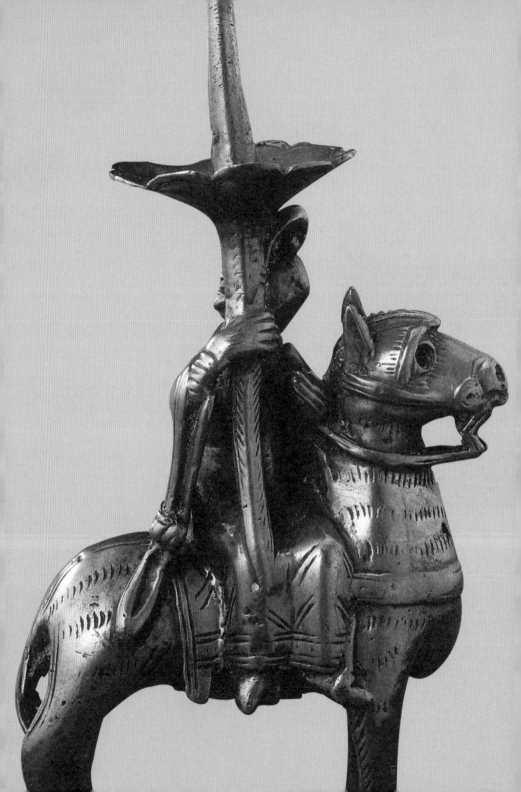

木工艺术及金银铜铸造艺术

The Art of Woodworking and Gold, Silver and Bronze Casting

ROMANESQUE
ART

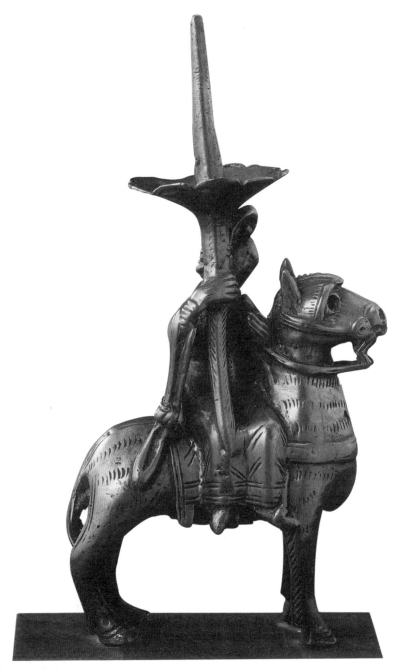

毫无疑问，雕刻家所用原材料中，木材是仅次于黏土排在第二位的材料。最常用的木材往往是本土木材，进口木材稀缺且昂贵。中世纪时，罗马式雕塑艺术极大地发掘了木材的用途。其实，木材是用来装饰教堂、建造祭坛华盖或其他祭坛物件的。立体雕像被作为建筑物内部装饰时，首先要以粗犷的笔法着色。彩绘作品遗迹中常有明亮的高光痕迹。有时候木材上还要镶银或铜鎏金。罗马式圣母像常常用整块木材制作，圣婴像则单独添加到木块上。

由于建筑的支配地位，即使是装饰教堂或弥撒用的独立式和移动式艺术品也都被赋予了建筑形态。这些移动式艺术品首先指收纳圣人和殉道者遗骨、遗物的圣物箱。圣物箱雕像尽管用镀金、镀银薄板或铸铜制作，用木材作铸型芯仍然司空见惯。这些圣物箱饰有金银浮雕，镶嵌有珐琅、水晶和宝石。圣物箱大抵也按教堂和礼拜堂的形状建造，有顶盖和三角墙。

左图

马格德堡 (?)，《烛台：骑马的女人》
12 世纪中叶，高 20cm，鎏金铜
法国，巴黎，卢浮宫博物馆

金工艺术这一前罗马式时代和罗马式时代高度发达的艺术，通过设计、装饰圣物箱、圣餐杯、枝形吊灯、十字架、圣体匣和其他带有象征性、装饰性圣像的敬拜器具，产生了数不胜数的艺术品，其中许多艺术品展示出高超的艺术造诣。

洛林艺术家凡尔登的尼古拉斯 (1130—1205) 是罗马式时期最重要的金饰匠。他在多瑙河、莱茵河和默兹河流域巡回从事金工制作。他的主要作品有维也纳附近克洛斯特新堡的奥古斯汀教堂的祭坛和科隆大教堂的《圣贤圣物箱》(Reliquary of the Magi)，《圣贤圣物箱》时至今日仍引来络绎不绝的访客。它被认为是中世纪珐琅艺术最重要、保存最完好的作品，它以 3 排 15 件铜版像分类展示《旧约》《新约》中的场景。

于伊地区的雷尼尔约卒于 1150 年，他是比利时于伊地区诺伊夫穆斯蒂耶修道院的金饰匠和铸铜师。人们对他的生平知之甚少。有研究人员对他深感兴趣，主要因为他是中世纪重要艺术品《列日洗礼盆》(Liège Baptismal Font) 的制作人。

11 世纪意大利南部出现了做工精美的铜门，一个世纪后，意大利北部也逐渐出现了铜门，其中包括维罗纳圣泽诺大

教堂的豪华铜门。日耳曼人接触西方文化和罗马文化前，已经掌握了金工工艺。有了这些技能，他们才易于吸收新造型并将其运用于金属中，而非用于易碎且难雕琢的石材中。在中世纪罗马式时代，金属雕塑享有支配地位，与其同等重要的还有牙雕艺术。牙雕艺术常见于祈祷书封面、容器盖和十字架等教会物品。

这些雕刻品大都显得稚拙粗糙。但是，随着时间的推移，不够熟练的工匠们渐渐能将他们的一些精神和情感融进习得的造型中。由希尔德斯海姆伯恩沃德主教主持建造的最古老的纪念雕塑就是一件金工制品，该作品中人类精神的最初萌动清晰可见。伯恩沃德主教是古老的撒克逊高等贵族出身，深具艺术鉴赏力。作品包括 1015 年完成的大教堂铜门，8 张镶板分别描绘了创世纪的故事和基督毕生大事件。矗立在大教堂广场上的伯恩沃德立柱模仿了罗马图拉真纪功柱的造型，柱身螺旋状环绕的饰带浮雕刻画了基督的生活场景。立柱上的人物个体形象、装饰技巧尤其是景观设计仍显粗劣。但是，比艺术技艺更强烈更活跃的是艺术意志。艺术家对每一事件都怀有浓厚兴趣，他要完全依照个人想法对其进行构思。

撒克逊铸件的艺术表现尽管存在诸多缺陷，但其技术质量

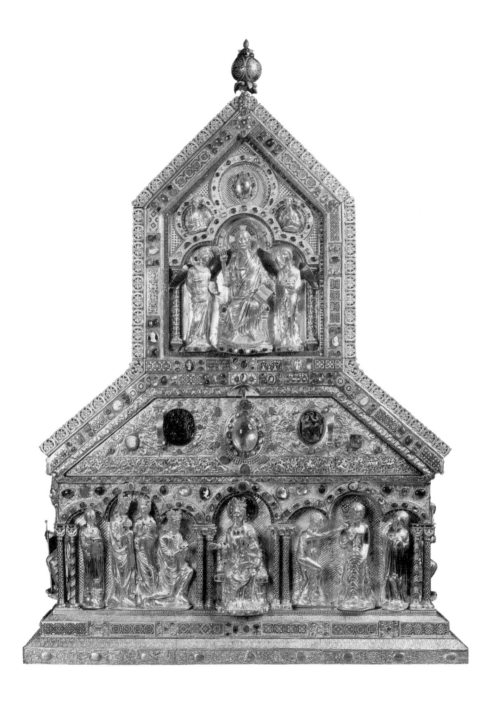

却享有良好声誉，因此会接受来自异国的制作委托。波兰格涅兹诺大教堂和俄罗斯下诺夫哥罗德圣索非亚大教堂的金属门都可追溯到 12 世纪，原产地也都出自撒克逊。奥格斯堡大教堂的多扇门约于 1060 年装配就绪，门上 33 幅浮雕中的象征场景和圣经场景表明，这些门都来自拜占庭。这些门要么是整体铸造，要么安装在木芯板上，都饰有浮雕。

凡尔登的尼古拉，《圣贤圣物箱》

制作于 1191 年，153cm×110cm×220cm，橡木、金、银、鎏金铜、珐琅、贵重宝石、半宝石，宝石、浮雕镶嵌

德国，科隆，卡比托利欧圣玛利亚教堂，修建于 1049—1065 年

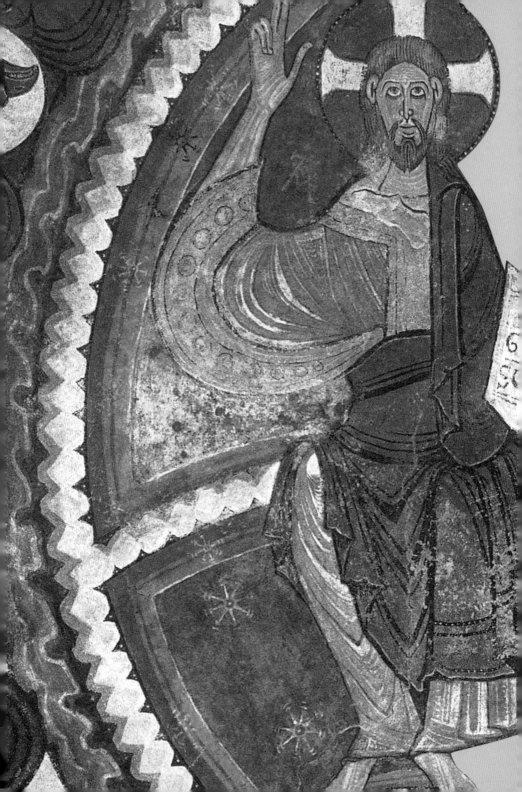

绘画

Painting

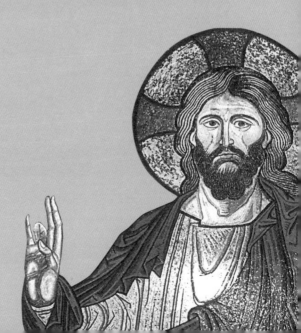

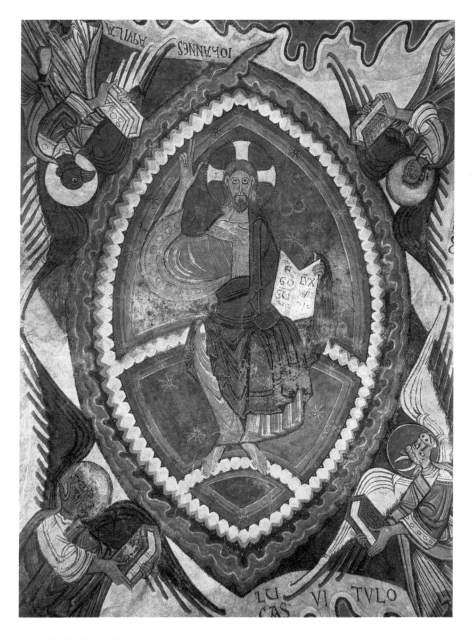

《荣耀的基督，帝王陵》

绘制于 1100—1120 年，壁画
西班牙，莱昂，圣伊西多罗大教堂，修建于 1063 年—14 世纪

绘画长期以来凌驾于雕塑之上。绘画要么作为壁画装饰教堂，要么作为彩绘美化宗教典籍。壁画和彩绘有着相同的主题和形式法则。在意大利，受拜占庭艺术影响的镶嵌画也被看作壁画。拜占庭风格的某些元素主要在十字军东征过程中传播到中欧。

由于当时文盲众多，人们就用系列画来描绘圣经场景。通过巨幅壁画中的系列形象讲故事，以对信徒进行圣经的启蒙教育。这些大型壁画系列中历经多个世纪传承下来的为数甚少，幸存的壁画里都有称为《至高无上》（*Majestas Domini*）的经典画。在全欧洲教堂半圆殿的绘画中，都能看到救世主基督在世界末日凯旋归来的主题。

艺术不只有装饰功能，还有教化功能。教堂半圆殿和正厅墙壁的绘画特别考究。有些地区习惯在教堂顶棚和圆柱上画装饰图案和几何图案。色彩上常用蓝色、红色、白色、黑色；而金色背景象征天国。

罗马式教堂里的壁画要么被重新绘制过，要么毁于火灾，保存下来的少而又少。在奥地利，罗马式壁画遗迹主要见于卡林西亚和斯特利亚两省。这些壁画遗迹遗失了加洛林绘画中看得见的近古风格；也不及加洛林绘画华丽和有代表性。人物的肉体（形态）不再重要，取而代之的是突出

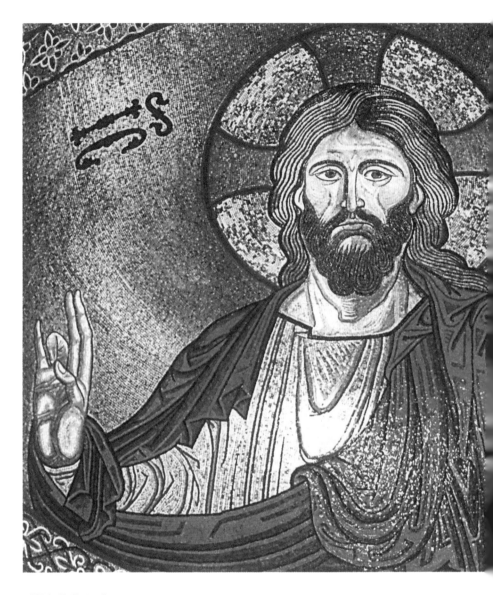

《基督普世君王》

1148 年，镶嵌画

意大利，西西里岛，切法卢大教堂半圆殿，始创于 1131 年

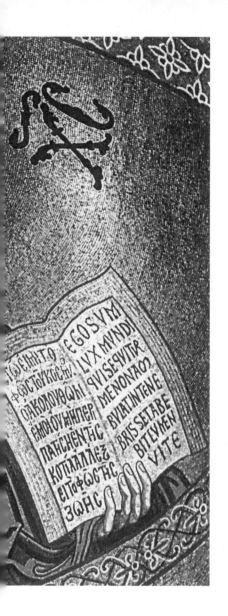

色彩、（身体）比例的象征功能。描绘
人物大小与他们在图中的重要性对应。

那个时代，《圣经》只有希腊语或拉丁
语两种版本，做弥撒时只用拉丁语布道。
为教导那些目不识丁的信徒了解《圣经》，
罗马式教堂的墙壁上绘满了巨型壁画，
这些壁画用粉笔颜料拌湿灰泥绘制。

易动材质绘画——罗马式时期主要是木
材。板面油画在西方艺术中开始有了缓
慢发展，砖、大理石、石材等不同底材
被交替运用，以实现色彩装饰效果。此外，
也用大型挂毯对圣经历史故事进行图像
叙事。

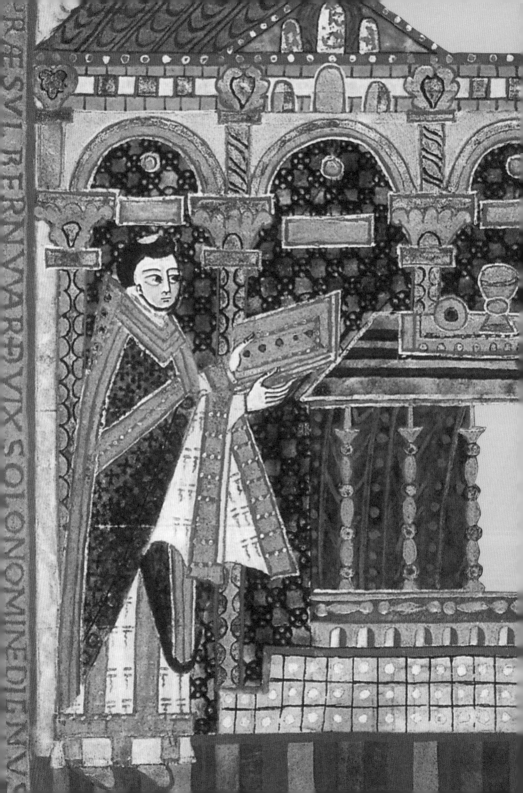

彩绘泥金稿本

Illuminated Manuscripts

ROMANESQUE
ART

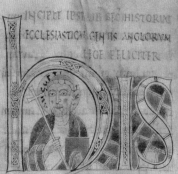

比德，《英吉利教会史》 "早期历史"部分引言页

731 年，27cm×19cm ，羊皮纸

英国，诺森比亚

任何有幸触摸过中世纪彩绘稿本的人立刻会产生走进历史的感觉。从这些稿本中，可以见识那些现在基本湮没无闻但在当时大名鼎鼎的作者的卓越写作，他们是哲学、神学、自然科学、骑士文学、宫廷诗歌诸领域里的学者、人文主义者或神学家，从事古代典籍的翻译与评述。

袖珍画掩藏在书页中，避开了日光、空气、尘埃和潮湿的侵蚀，因为这层安全防护，袖珍画得以保持原有的亮度和着色。这些袖珍画保存完好，画师们殚精竭虑的创作态度及精湛技艺也是重要原因。还有缮抄室的僧侣，他们的工作意味着奉献与敬业，粗枝大叶不会被容许。

中世纪的作坊里，誊写员焚膏继晷，他们屏息凝神、不辞辛劳地誊抄一本又一本圣经文本。

当时文盲普遍，加之珍稀抄本价格昂贵，这极大地限制了画家能够向其呈现作品的读者数量。不过，袖珍画的精英属性并未导致其技法的生硬呆板。恰恰相反，随着书籍制作逐渐成为城镇工匠的职业，绘画技法尤其是在袖珍画领域往往有许多发现，袖珍画的影响波及其余所有艺术。

彩绘抄本代表书籍设计史上十分重要的一个阶段。经文首字母的大小、内容、特征各不相同，经文之后是金色彩绘。行行经文都有水平衬饰，经文四周以各种植物、真假生物、

人俑和妖怪图案镶边，再以花边图案向书边过渡，创作继续向底边延伸，最后才绘出一幅幅单独的袖珍插画。手稿一旦要附加装饰或彩绘，作者写作时就会预留首字母、底色、团花图样和半页插图乃至全页插图的空间。

虽然拜占庭有自古传承的对书籍进行艺术设计的传统，但古籍彩绘抄本到了6世纪才出现。最早的彩绘稿本出现在意大利和现今法国地域上。从5世纪末到8世纪中叶，形成了一种特有的艺术文化，按统治王朝名称命名为"梅罗文加文化"。

7世纪中叶至8世纪下半叶流传下来的稿本显示，图形样式在梅罗文加彩饰中有举足轻重的作用。这反映了深受罗马晚期艺术、伦巴第艺术和意大利北部艺术以及东方艺术，主要是科普特埃及艺术的影响。位于吕克瑟伊（勃艮第）和科尔比（皮卡第）的弗勒里修道院和图尔（卢瓦尔河谷）修道院是重要的手稿制作中心。杰罗姆的一张传单可视为科尔比彩绘的绝佳样板，上面绘有一男子，这在梅罗文加时期极为罕见。这幅袖珍画展示了梅罗文加彩绘的主要特征，即特别迅疾感性的画风。

不列颠群岛皈依基督教后，袖珍画迅速得到了最初的发展。后来，这一艺术被称为"海岛彩饰"。

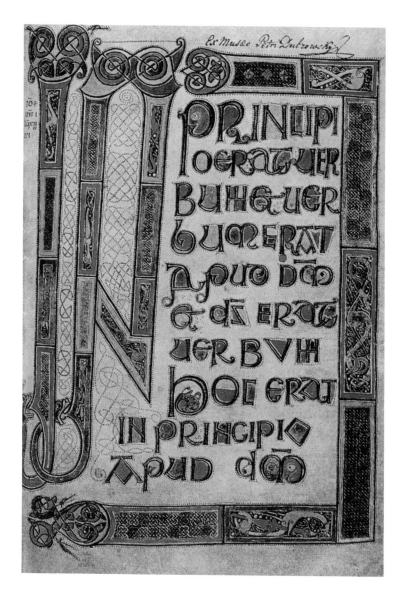

《圣约翰的圣经》（介绍页），摘自《福音书》

8 世纪末，34.5cm×24.5cm，羊皮纸

英国，诺森比亚

不列颠海岛上的插画师利用发展了装饰工艺的本土传统。他们创造性地运用这些传统装饰稿本，将无穷无尽的几何、植物和兽形图案，将图式交错的、动态的、拓落不羁的显像与变体纳入抄本长方形纸张的方寸空间。爱尔兰和盎格鲁－撒克逊王国诺森比亚的修道院成为这门艺术的中心，西欧最早的彩绘杰作就是在这些修道院的缮写室中创作出来的。

来自海岛的影响持续到加洛林时期。在加洛林时代，袖珍画的发展进入到创新探索和艺术成就的下一阶段。从 8 世纪末到 10 世纪初的大约 150 年里，常被称作"加洛林文艺复兴"的艺术在查理曼大帝创建的法兰克王国繁荣起来。加洛林文艺复兴主要发生在包括现今法国、德国和佛兰德斯南部在内的地域。

今天保存于世的加洛林艺术纪念品中，袖珍画无疑以其多样性和简洁性位居第一。这些袖珍画表达了时代的艺术思想。袖珍插画描绘人身肉体性的倾向已经明朗，其作为独立画种的价值有了提升。为和拜占庭帝国奢华的艺术媲美甚至超越他们，图案中不惜使用大量金银。

查理曼及其继任者统治期间，几大书籍制作中心先后建立起来。西法兰克王国国王、神圣罗马帝国皇帝秃头查理钟

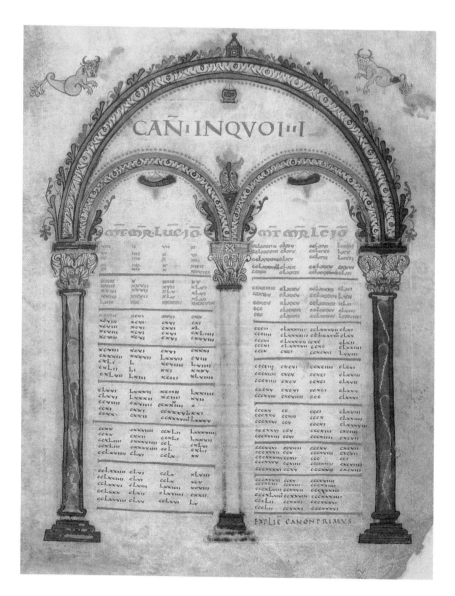

《福音书》总目录

10 世纪，29.7cm×22.5cm，羊皮纸

法国，图尔

爱装帧优美的书籍。彩色插画艺术除了在亚琛的宫廷作坊外，在莱茵河谷的梅茨、兰斯和图尔等地区也很繁荣。

"希腊立体感表现法"这一特定绘画技法是将金色、银色文字描绘到紫色羊皮纸上，直到 9 世纪末出版的稿本都带有这种技法的明显特征。圣礼书在阿曼达修道院制作完成，是供查理曼近侍使用的书籍。

从图尔的四福音书中可探明 10 世纪加洛林文艺复兴的生动历史。在图尔的圣马丁和马尔莫蒂埃的修道院中，或许从阿尔昆修道院长时代以来就有了丰产的手稿作坊。阿尔昆修道院长生于英国，是查理曼大帝的顾问，他于 796—804 年主持图尔修道院。该修道院在阿德拉德和维维安修道院长主持期间达到了顶峰。图尔画派在 9 世纪中叶被诺曼人摧毁后重新崛起，并成功地保留了其最基本的特征。

可以认为，袖珍画在罗马式时代有过辉煌历史。多种元素能够完美融合，后来的彩绘大师们多半再也无法企及。这些元素包括书籍版式、经文与字母的比例、纸张与二维袖珍画的结构、起首的美术字母、黑色与白色羊皮纸的和谐搭配以及色彩斑斓的装饰。其中，黄金开始具有越来越重要的作用，特别是闪亮的金箔要粘附在纸张上。罗马式艺术的一些普遍特征——简洁富有表现力的轮廓、地方色彩、

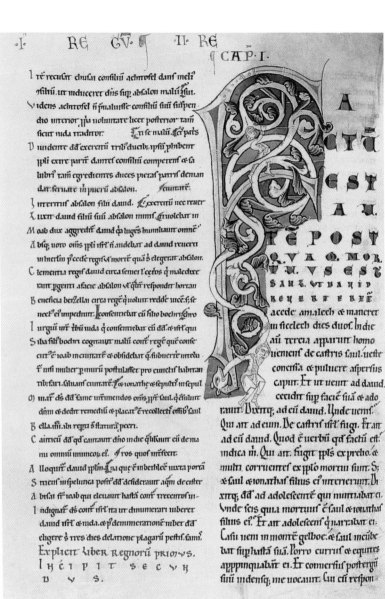

《列王记（下）》卷首

12 世纪下半叶，46.5cm×33cm，羊皮纸
德国，韦森瑙

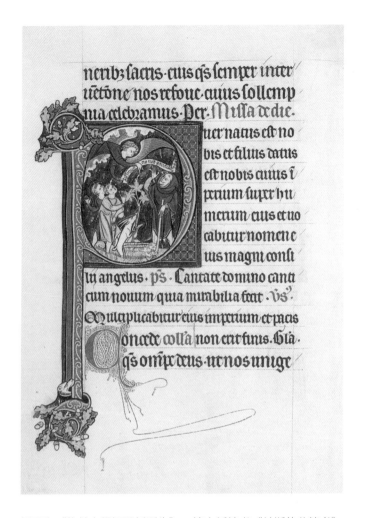

插图为《牧羊人得知耶稣诞生》，摘自祈祷书《兰斯的公祷书》
1285—1297 年，23.3cm×16.2cm，羊皮纸
法国，巴黎

纪念碑式的不朽、构图的稳定与富于韵律的排列及对称的趋势——证明非常有利于实现这种统一性。罗马式时期在彩绘发展史上或许是最严谨的一个阶段，大师们创造性地利用古老的加洛林和拜占庭袖珍画，并借此创建了有着一

整套永久性符号和定型的艺术语言。

袖珍画中的纸张设计注重节约和集成；这一设计精神渗透进每一幅袖珍画中，尤其是首字母中，首字母在罗马式稿本中成为彩色插图的核心。纪念版《圣经》往往有多卷本，在寺院中以硕大的文字抄写，起首的美术字母中经常出现杂技人物和各种奇幻生物，还点缀有各种装饰物（韦森瑙圣经）。

纪念版《圣经》人物形象朴素单纯，仅作必不可少的描绘。色彩鲜艳，轮廓分明。红色、金色象征最高荣誉。人物在图像中所占大小比例取决于他或她的地位（重要性视角）。因此，耶稣总是被描绘得比天使大，耶稣的眼睛和手常常被过分强调以突出表情。这些画像往往显得刻板严肃。耶稣受难是广受欢迎的主题。但不是描绘他遭受苦难令人怜惜的形象，而是将他描绘成救世主。另一个常见的主题是荣耀的圣母子。这些图画强调的不是母子关系，而是圣母玛利亚作为耶稣基督母亲的角色。时至今日，这些画作的艺术和精神张力仍然在触动观众。

在罗马式时代，彩绘稿本的主题逐渐得到拓宽。古代作者的文字被越来越多地誊抄，编年史、传记和各种教育、法律、地理、自然哲学著作相继出现。例如，在英国罗马式袖珍

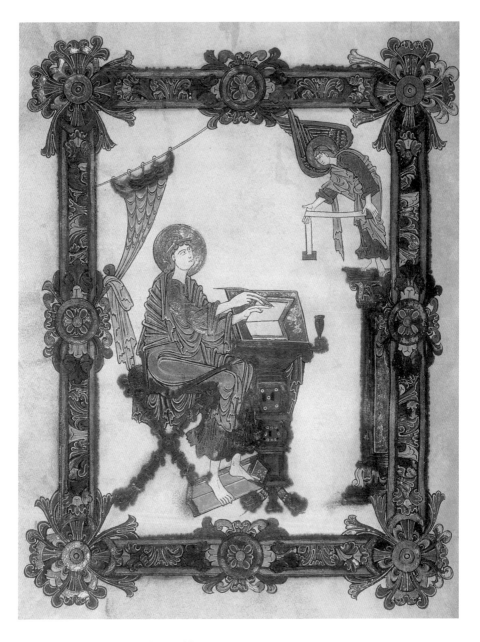

《格利姆巴尔德福音书中的圣马太》

11 世纪初，彩绘手稿

英国，伦敦，大英博物馆

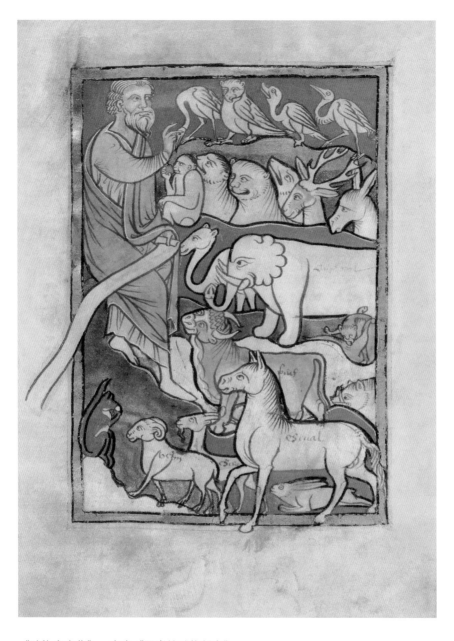

《动物寓言集》，出自《亚当给动物起名》

12 世纪末，20cm×14.5cm，羊皮纸
英国

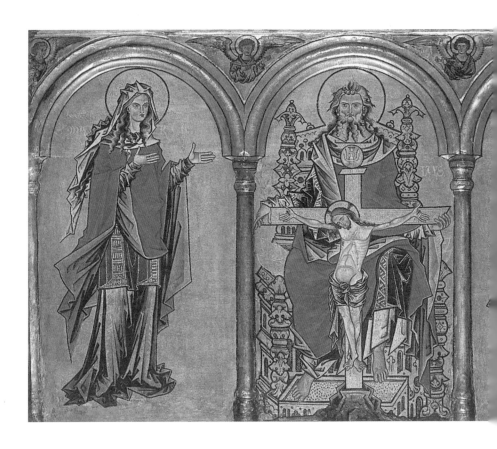

《圣三一圣母玛丽亚圣约翰》

1250 年，草地教堂的祭坛画

德国，柏林，国家博物馆

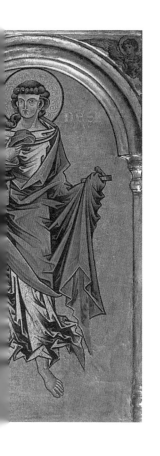

画繁荣期，产生了一部"动物寓言集"。这部集子中，艺术家在描绘他熟悉的动物时，以其现实主义的观察丰富了对旧有肖像图案的运用，但是，动物形象仍遵循宗谱设计，然后再胶合到羊皮纸面上。这些动物形象形成一个不可分割的整体。偶尔，富于表现力的动作会永远凝固，给人留下典型罗马式的稳定流动性的印象。矩形框架中的袖珍画与经文组成统一模块，纳入到特定格式的纸张上，古籍抄本的整体彩饰就集中在这些袖珍画中。

在法国和大不列颠，罗马式时期指 11、12 两个世纪，到了 13 世纪初，就逐渐向哥特式风格过渡。在德国，11 世纪的艺术仍与奥托王朝的全套故事紧密关联。德国的罗马式艺术杰作都创作于 13 世纪。这些艺术杰作中有出自魏恩加腾本笃会修道院的先知书（*Books of the Prophets*），该修道院创立于 13 世纪，先知书由贝特霍尔德弥撒书的画师在 13 世纪的前 25 年完成彩绘。罗马式彩绘几乎无一例外都出自修道院。

书籍是"修道院文化"最重要的传播工具。因而，这些书籍手稿的设计特点不仅受到宗教世界观的影响，还受到宗教团体的传统、修道院和修道院院长个人品

位及储藏在修道院图书馆手稿样本的影响。只是，所有这些影响与作用都无法阻碍艺术家发挥个人才华。

袖珍画在法国作为民族艺术表现形式的历史始于 10 世纪，也即是以雨果·卡佩名字命名的卡佩王朝。卡佩王朝的统治一直持续到 1328 年。这之前，在当今法国的地域上，仅有几个但是颇为重要的书籍制作中心（譬如兰斯和图尔）。从 13 世纪，法国的彩绘艺术开始繁荣起来，在西欧没有他国可与其媲美，这使得其他国家的流派都受这门艺术的影响。

在罗马式时代，意大利中世纪艺术景观的发展只能结合袖珍画作品来理解，即教堂和修道院所用弥撒书、音乐书和福音书里的彩色插画。早些时候，这些书籍中引入了希腊、罗马著作和教材的摹本。从 12 世纪中叶开始，世俗诗歌在骑士精神萌芽的影响下应运而生，并迅速掀起一股热潮。

世俗诗歌达到鼎盛时期，一方面产生了吟游诗人的抒情诗，另一方面产生了辉煌的叙事诗。世俗诗歌手稿也像教会手稿一样有艺术装饰。金色背景上，钢笔画比彩画更受垂青，因为钢笔画创作速度快，动作自如，富于表现力，更适合描绘当代人物和事件，彩画中的袖珍画主要描绘传统类别的人物事件。

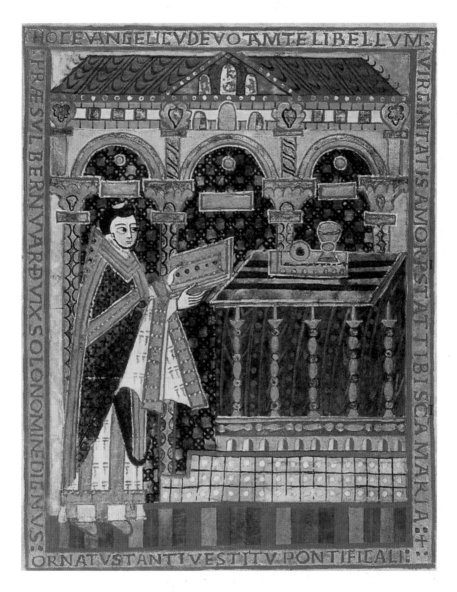

《圣伯恩沃德福音书》，摘自《伯恩沃德提供手稿》

1015 年，彩绘手稿

德国，希尔德斯海姆，圣米迦勒修道院教堂

玻璃彩绘

Glass Painting

ROMANESQUE
ART

罗马式圆花窗上的玻璃彩绘远不及后来的哥特式时代的复杂，其目的是给信徒留下天堂般灿烂辉煌的初步印象。玻璃彩绘的起源也许可追溯到古波斯萨珊王朝。自中世纪初期，玻璃彩绘就在教会建筑和世俗建筑中并用。玻璃彩绘有两种方法，或者在彩色玻璃上敷色，或者在白玻璃上涂珐琅颜料。最初以粉末形式存在的颜料还包括玻璃蚀刻用的扩散涂料、贵金属颜料和前面提到的珐琅颜料。

因为有彩色玻璃窗，教堂墙面绘画才没有被提供采光的窗户开口打断，教堂内部装饰才得以连接成完整整体。所谓的"玻璃彩绘"其实是镶嵌艺术的一个分支，首先是在普通纸或羊皮纸上就图像整体打样，再用许多切割成统一尺寸的彩色小玻璃砖组合这些图像。用铅框将一个个玻璃砖图像连接起来，铅框同时也架构整体轮廓。而后，在黑色铅玻璃上对图画错综复杂的细节着色，再通过燃烧跟玻璃砖融合。

玻璃及其结构材料的生产，必须特别讲究必要的通透性，中世纪的玻璃工匠在此领域展示了后人常常无法企及的高度。中世纪教堂的玻璃彩绘流光溢彩，神奇的光影如同颗颗切割宝石一样熠熠生辉。制造这种光能效应历来是老玻璃工匠和玻璃画师的独家秘诀。早在 10 世纪，工匠们已将

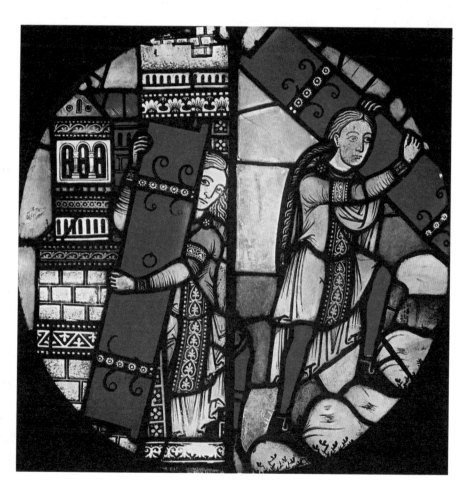

《参孙和迦萨城门》，阿尔皮尔斯巴赫修道院的彩色玻璃窗

1180—1200 年

德国，斯图加特符腾堡州立博物馆

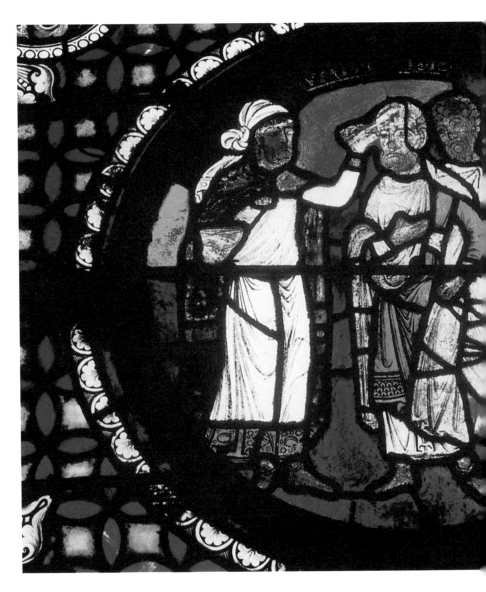

《彩色玻璃窗上的耶稣受难画》（失传）

1140—1144 年

原址位于法国巴黎圣德尼修道院回廊

人物图像放到了窗户中央并用装饰框装饰,但是要能较自如地处理人物形体造型,还需要很长的时间。

由于玻璃窗户易损程度远高于壁画,罗马式时期保存下来的玻璃彩绘并不多见。最古老的玻璃画或许是 12 世纪末奥格斯堡大教堂五扇描绘先知人物的窗户。由于当时缺乏过硬技艺,玻璃画上人物僵硬的姿态仅次于当时的绘画。

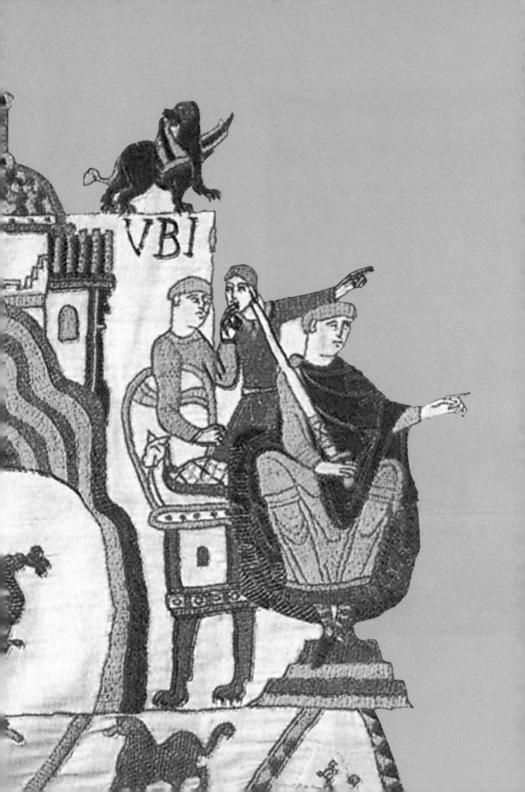

UBI

壁画和板面油画

Mural and
Panel Painting

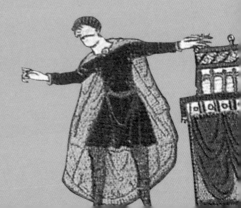

在罗马式时期，壁画的重要性不亚于彩色插画。众所周知，教堂内墙和拱顶、教堂的方柱和圆柱上都绘满了象征画和装饰画。象征性图像扩展出系列连贯图像，其内容由教会神职人员依据某些教规确定。遗憾的是，这些壁画大多已经荡然无存，剩余遗迹由于风化作用和后世的复绘也受到极大损毁，人们无法对罗马式壁画的价值和丰富内容获得完整印象。跟建筑和雕塑一样，壁画显然也始于加洛林王朝，起源于罗马和早期基督教艺术。同样，这个源头还发展出袖珍画这个分支，由于袖珍画成熟得更早，常常影响到壁画。

德国现存最古老的中世纪壁画遗迹是位于奥伯采尔的圣乔治教堂正厅里的绘画。该教堂坐落在康斯坦茨湖的赖谢瑙岛上，这些壁画在厚厚的白粉层下被发现。该教堂里的绘画作品完成于 10 世纪末，描绘了耶稣的 8 个奇迹。这些壁画在人物的高贵姿态和动作、服饰的处理以及构图的宏伟上，都生动地表明了与加洛林艺术之间的关联。

德国排名第二的古老壁画位于施瓦兹海恩多夫上下双教堂中的下教堂和科隆附近布劳韦勒修道院的牧师会礼拜堂，这些壁画直到 12 世纪中叶才完成。它们显示，画师们已经学会了在不失庄严效果的同时，去追求更为华美精致的表

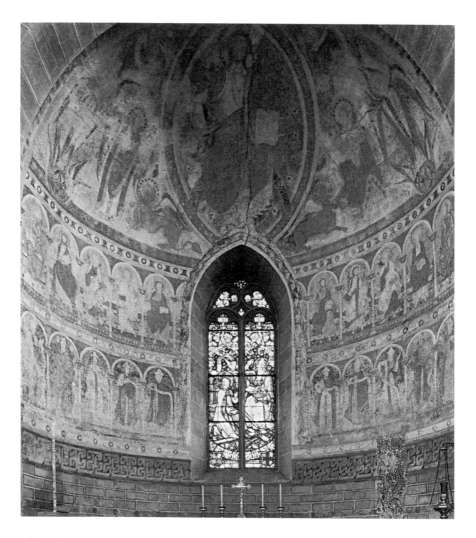

《荣耀的基督》

1120 年，壁画

德国，赖谢瑙岛尼德采尔，圣彼得圣保罗教堂半圆殿

现。这一趋势在以后的年代愈发强烈，外观描绘逐渐流畅生动，面部表情变得深奥难解。布伦瑞克大教堂的壁画是德国罗马式壁画发展的巅峰之作，这里的壁画可追溯到 13 世纪上半叶。

德国

德国的板面油画孕育发展于罗马式时期。索斯特草地教堂的绘画是一幅罕见的板面油画代表作，这是一幅三联画，最初用作祭坛画，后来移交给柏林的一家博物馆。作品绘于羊皮纸上，橡木装裱，中间描绘了基督受难场景。左边是基督在该亚法面前受审的场景，该亚法是罗马检察官任命的公元 18 年至公元 37 年期间的大祭司，右边是基督墓旁的 3 圣母，作品风格几乎完全受到拜占庭艺术的影响。因此，板面油画如果不是拜占庭艺术家引进到德国，就是德国本土艺术家模仿从繁忙运输线带到本国的拜占庭板面绘画的结果，十字军开辟维护了这条运输线。德国的艺术精神在 12 世纪有了觉醒，很快摆脱了外国模式，力图在艺术领域实现自我表达。

法国

罗马式时期的壁画跟袖珍画和玻璃彩绘都受到相同艺术原则的支配。这些原则包括从宗教意象中获得灵感，满足于晚古时代和拜占庭风格的影响。当时，木材上创作板面绘画仍然极为罕见。此外，这一时期的优秀系列画要么因为潮湿要么因为复绘遭到毁坏，几乎都未能流传。一个例外是起源于 11 世纪位于普瓦图的圣萨文 - 梭尔 - 加尔坦佩这座罗马式修道院教堂。宏伟的教堂堪称一件罗马式艺术杰作，在里面，可以欣赏到 11、12 世纪数不胜数的壁画。这些壁画保存得尤为完好。

塔旺位于维也纳河岸奇诺奈的中心葡萄园，以其 11 世纪圣尼古拉教堂的壁画闻名于世。在教堂地下室，还绘有关于大卫的场景。奥弗涅地区埃布吕勒、埃内扎、拉沃迪厄的壁画，皮格和布里乌德两座小教堂的壁画都值得观赏，当然，这些地方的原始壁画已经所剩无几。

意大利

在意大利，壁画和玻璃镶嵌艺术在 11 世纪乃至进入 12 世

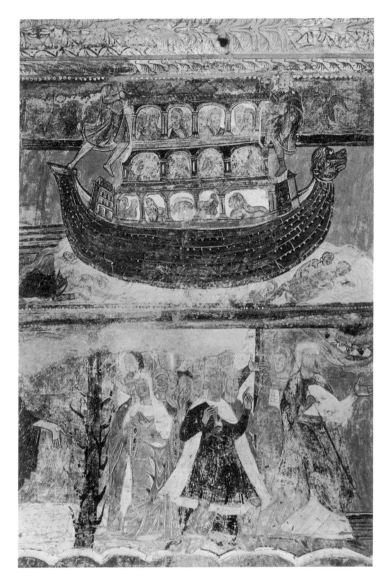

《圣经全集》（局部图）

1040—1090 年，壁画

法国，圣萨文 - 梭尔 - 加尔坦佩修道院

纪时，都完全受拜占庭风格的影响。威尼斯的圣马可教堂有意大利规模最大最杰出的镶嵌艺术。西西里岛上的切法卢和蒙雷亚莱两座教堂，镶嵌艺术几乎完全取代绘画，达到了巅峰状态。拜占庭艺术家应招来到意大利，他们不仅装饰教堂，在颇有创见的神职人员的鼓励下，还负责培训本地青年从事艺术。卡西诺山的德西德里乌斯修道院长就是这样一位艺术赞助人，从1086年起他便作为教皇维克多三世开始其统治。在卡普阿附近的福尔米，有源自约1075年的圣安杰洛教堂壁画，这里的壁画体现出这位教皇的影响，同时也表明了拜占庭艺术的学徒仅从师傅那里接受了纯外在的艺术技巧。意大利土壤上诞生的首批板面油画仍是完全的拜占庭风格。从12世纪中叶起，某种独立意识开始生长，经过上百年的抗争，终于摆脱了拜占庭艺术精神的支配。

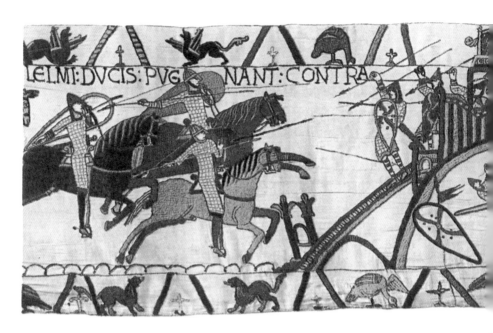

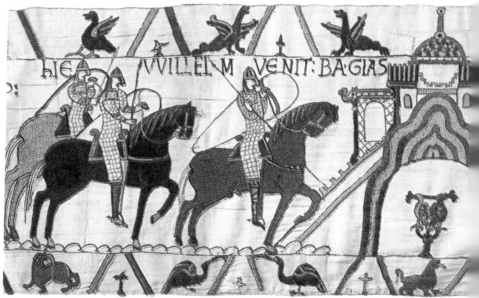

《原始城堡附近的战役》（上图）、《哈罗德向征服者威廉发誓要帮助征服英国》（下图）

1077—1082，50cm×70m，亚麻布面丝线刺绣

巴耶挂毯博物馆（获巴耶镇特许）

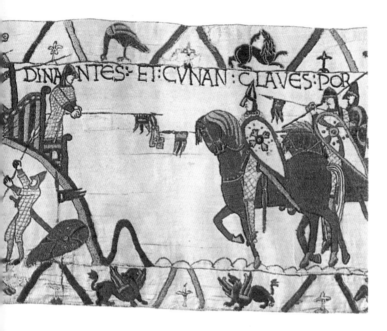

DINA NTES: ET: CVNAN: CLAVES: POR

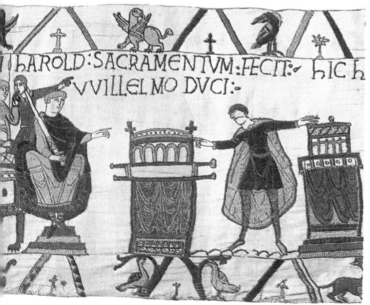

HAROLD: SACRAMENTVM: FECIT: hIC h
VVILLELMO DVCI:

图书在版编目（CIP）数据

罗马式艺术 /（德）维多利亚·查尔斯
（Victoria Charles），（德）克劳斯·H.卡尔
（Klaus H.Carl）编著；侯海燕译. -- 重庆：重庆大
学出版社，2021.1
　　（简明艺术史书系）
　　书名原文：Romanesque Art
　　ISBN 978-7-5689-2414-6

　　Ⅰ.①罗… Ⅱ.①维… ②克… ③侯… Ⅲ.①艺术史
－古罗马 Ⅳ.① J154.609.2

　　中国版本图书馆 CIP 数据核字（2020）第 205587 号

简明艺术史书系

罗马式艺术
LUOMASHI YISHU
［德］维多利亚·查尔斯
［德］克劳斯·H.卡尔　编著
侯海燕　译
总 主 编：吴　涛
策划编辑：席远航　责任编辑：席远航
封面设计：冉　潇　版式设计：琢字文化
责任校对：刘志刚　责任印制：赵　晟
＊
重庆大学出版社出版发行
出版人：饶帮华
社址：重庆市沙坪坝区大学城西路 21 号
邮编：401331
电话：（023）88617190　88617185（中小学）
传真：（023）88617186　88617166
网址：http://www.cqup.com.cn
邮箱：fxk@cqup.com.cn（营销中心）
全国新华书店经销
重庆新金雅迪艺术印刷有限公司印刷
＊
开本：890 mm×1240 mm　1/32　印张：3.375　字数：62 千
2021 年 1 月第 1 版　2021 年 1 月第 1 次印刷
ISBN 978-7-5689-2414-6　定价：48.00 元

版权声明

The simplified Chinese translation rights arranged through Rightol Media (本书中文简体版权经由锐拓传媒取得 Email:copyright@rightol.com)

版贸核渝字（2018）第 208 号